网络与新媒体专业系列丛书

短视频拍摄
与剪辑快速入门

白蕊 编著

清华大学出版社

北京

内 容 简 介

本书分为 9 章。第 1～4 章，主要介绍短视频的拍摄，使读者快速学会各种热门及高端的拍摄技巧，具体内容为短视频制作工具、短视频拍摄的基础知识、常见的视频构图方式和视频拍摄中常用的光线、色彩与光影；第 5～9 章，主要介绍短视频的剪辑，从基础剪辑手法到各种剪辑案例，让读者快速从剪辑小白成为剪辑高手，具体内容包括短视频剪辑的基础知识、视频调色、音频编辑、字幕编辑和精选实战案例。

本书将理论与实践结合，内容由浅入深，先介绍拍摄的相关理论，再介绍拍摄的相关方法并上手剪辑，可操作性强，非常适合对短视频拍摄及剪辑感兴趣的读者阅读学习，也适合数字媒体、动画设计等相关专业的学生使用。

版权所有，侵权必究。举报：010-62782989，beiqinquan@tup.tsinghua.edu.cn。

图书在版编目 (CIP) 数据

短视频拍摄与剪辑快速入门 / 白蕊编著 . —北京：清华大学出版社，2023.8
（网络与新媒体专业系列丛书）
ISBN 978-7-302-63707-3

Ⅰ . ①短⋯　Ⅱ . ①白⋯　Ⅲ . ①移动电话机－摄影技术②视频编辑软件　Ⅳ . ① J41 ② TN929.53 ③ TN94

中国国家版本馆 CIP 数据核字 (2023) 第 102189 号

责任编辑：黄　芝　李　燕
封面设计：刘　键
版式设计：方加青
责任校对：徐俊伟
责任印制：宋　林

出版发行：清华大学出版社
　　　　　网　　　址：http://www.tup.com.cn，http://www.wqbook.com
　　　　　地　　　址：北京清华大学学研大厦 A 座　　　　邮　　编：100084
　　　　　社 总 机：010-83470000　　　　　　　　　　邮　　购：010-62786544
　　　　　投稿与读者服务：010-62776969，c-service@tup.tsinghua.edu.cn
　　　　　质 量 反 馈：010-62772015，zhiliang@tup.tsinghua.edu.cn
印 装 者：三河市人民印务有限公司
经　　销：全国新华书店
开　　本：185mm×260mm　　　　印　　张：12.25　　　　字　　数：276 千字
版　　次：2023 年 8 月第 1 版　　　印　　次：2023 年 8 月第 1 次印刷
印　　数：1～2000
定　　价：69.80 元

产品编号：099697-01

　　眼下，短视频与广电主流媒体逐步走向共荣共生，短视频已成为主流媒体融合发展的必要工具和基本理念。本书从专业的角度讲述了短视频的拍摄技巧和短视频的剪辑教程。现在视频博主是很多年轻人的热门职业选择，因其有着自由的就业方式与较小的工作压力而受到追捧，在全球有着成千上万的短视频受众，市场前景广阔，只要视频的内容制作精良，就能够轻松吸引大批观众，成为视频博主。即便并不想成为视频博主，而只是对视频拍摄与剪辑感兴趣，这本书也十分适合阅读及学习。我们虽然经常看一些精美的视频，但通过了解视频的制作与剪辑，相信你对短视频会有更深的理解与感受。

　　本书分为9章，具体内容如下。

　　第1章为短视频制作工具，主要讲述几种常见的拍摄设备，让你的拍摄更加专业。

　　第2章为短视频拍摄的基础知识，主要介绍拍摄的基础知识，以及各种各样的拍摄手法，介绍如何利用运镜和镜头使视频变得更高级。

　　第3章为常见的视频构图方式，主要讲述手机拍摄的构图，以及如何巧用手机的光圈与改变景深。

　　第4章为视频拍摄中常用的光线、色彩与光影，主要讲述几种不同的视频光线，以及如何巧用光线、色彩和光影进行拍摄。

　　第5章为短视频剪辑的基础知识，主要介绍几种短视频的特点和种类，并介绍多种剪辑软件，并简单介绍剪映的使用方法。

　　第6章为视频调色，主要讲述短视频的调色基础理论知识和调色常见的问题以及解决方法。

　　第7章为短视频剪辑——音频编辑，介绍音频剪辑方法，包括添加背景音乐及音效、调节音量、设置音频效果、分割音频、音频的变声与变速等。

　　第8章为短视频剪辑——字幕编辑，讲解如何识别并提取字幕，并对字幕进行编辑和调整。

　　第9章为精选实战案例，主要讲述9种具有实用价值的剪辑案例，每个案例都包括让素材经过剪辑变为成品视频的步骤。

　　本书将理论与实践结合，上手简单，由浅入深，可读性强，可使读者轻松学会视频的

拍摄与剪辑，有着非常丰富的案例，让你的视频博主之路轻松迈出第一步。非常适合对短视频拍摄及剪辑感兴趣的读者阅读学习，也适合数字媒体、动画设计等相关专业的学生使用。

限于编者水平，问题难免存在，欢迎广大读者以及视频剪辑爱好者批评指正或提出宝贵意见。

<div align="right">

编者

2023 年 1 月

</div>

目录

下载素材

第1章 短视频制作工具

　　动手制做短视频早已不是什么新鲜事，短视频行业的低投入、高回报吸引了各行各业的人投身到短视频制作中。由于短视频平台的用户数量极多，只要你的作品有内容、有吸引力，就可以收获大量的粉丝群体和用户流量，进而打开线上创业的大门。

1.1　手机的选择：拍摄短视频的利器

随着短视频时代的来临，人人都开始参与短视频创作，基于短视频的准入门槛较低，一些配置较高的手机，都可以用来进行短视频的创作。但很多用户对手机的配置参数不是很了解，想要拍摄短视频，但又不知道该用什么配置的手机。本节主要介绍用来拍短视频的手机需要什么配置。

1.1.1　像素

现在的智能手机分前置摄像头和后置摄像头，但这两个摄像头的像素是不同的，以目前市场上流通的主流手机为例，大多数后置摄像头可以达到 1300 万像素左右，而前置摄像头只有 500 万像素或 800 万像素。

如果想要购买手机来拍摄短视频的话，那必然会有使用前置摄像头的时候，虽然后置的 1300 万像素摄像头足够用了，但在自拍的时候，500 万或 800 万像素摄像头则略显不足。所以，在挑选手机时一定要注意前置摄像头的像素参数，并结合自己的预算，像素越高越好。

1.1.2　机身内存

现在的智能手机的像素都非常高，而这类手机在录制视频时产生的数据也是非常大的，如果拍摄的短视频是 1080P 以上的高清、超高清的画面，可能拍摄一个小时就要占用几 B、十几吉字节（GB），甚至是几十吉字节（GB）内存空间。

目前市场上流通的手机机身的内存空间为 8GB、16GB、32GB、64GB、128GB、256GB、512GB，如果预算充足的话，个人建议尽量选择 128GB 以上机身内存的手机，从而避免因为存储视频数据较多，占满手机空间，导致手机的某些功能无法正常使用。

1.1.3　运行内存

按道理讲，运行内存（缓存）只是为软件的运行提供一个载体，当用户使用手机触摸屏幕打开某款软件时，实际上就是 CPU 通过运行内存调取机身内存内存储的软件数据，然后在运行内存上运行。

这就意味着，手机运行内存的大小决定了手机运行软件的速度和数量，虽然摄像占用不了太多的缓存，但运行内存的大小影响手机 CPU 处理数据的速度。所以，如果拍摄视频的频率较高，且经常拍摄一些长视频的话，作者建议选择运行内存较大的手机。

1.2 手机稳定器：科学防抖、有效避免画面抖动

近些年，随着手机设备不断更新换代，手机的拍照效果取得了长足的进步，虽比不上专业的单反相机，但是成像效果与入门级的卡片机已经不相上下。但无论是手机还是单反相机，想要拍摄出稳定的画面，都需要稳定器来辅助拍摄。

1.2.1 智云SMOOTH 5稳定器

SMOOTH 5 采用磁钢电机并升级稳控算法，可轻松搭载用户喜欢的大屏手机；采用正交三轴云台结构设计，不遮挡广角镜头，支持全角度运镜，可真正做到想怎么拍就怎么拍。

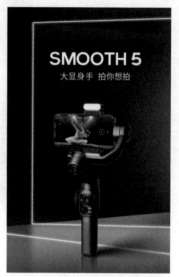

云台手柄上全键盘式设计控制面板，支持拍摄时自由调参，搭载专业球形摇杆，可减少手机操作步骤，让视频拍摄更简单、便捷，图 1.1 所示为采用智云 SMOOTH 5 稳定器的手机拍摄方式。

SMOOTH 5 支持 PF、L、F、POV 运镜模式，且可拍摄三维梦境、希区柯克等电影级运镜，使用户轻松成为自己生活的大导演。搭载 App「ZYcami」的易用 AI 模板（10种场景模板）、智能跟踪、全景拍摄等功能。

图 1.1 采用智云 SMOOTH 5 稳定器的手机拍摄方式

1.2.2 大疆DJI OM 5灵眸旗舰手机云台

智云 SMOOTH 5 与大疆 OM5 都很好，其实在很多创作中，很多人的痛点不是没有拍摄器材，而是不知道怎么拍。这次大疆也为 OM 5 内置了一根 215mm 的延长杆，手握住云台向上拉就能展开延长，从 OM 4 开始大疆就在自家手机稳定器上加入了磁吸式手机夹的设计。

大疆 OM 5 在机身规格上有了明显改变，机身自重290g、磁吸手机夹 34g、体积相比上一代减少约 1/3，产品如图 1.2 所示。值得提醒的是，其续航时间也大为缩减。另外，OM 5 在本来就丰富的拍照玩法上新增了一项全新的"拍摄指导"功能，囊括了公园、海边、城市、探店、居家等多个场景，每个场景下包含多种题材，如公园场景下就有情侣出游、公园野餐和家庭出游的不同题材。

图 1.2 OM 5 灵眸旗舰手机云台

1.2.3 智云新品SMOOTH Q4三轴手机稳定器

回顾智云 SMOOTH 系列历程，SMOOTH Q3 在行业中首次加入一体补光灯功能，X 系列率先加入延长杆设计，每次的产品都有新亮点，SMOOTH Q3 如图 1.3 所示。

图 1.3　SMOOTH Q3 三轴手机稳定器

SMOOTH Q4 融合了智云多项手机云台技术和集成功能，变得完整、柔和，内敛且实力均衡，也是其专业云台技术下放至消费级的又一代表，如图 1.4 所示。

图 1.4　SMOOTH Q4 三轴手机稳定器

- 优点：①集折叠、延长、补光于一身；②操作简单，上手即用；③稳定性能出色。
- 缺点：补光灯没有柔光配件。

1.2.4 浩瀚（hohem）M5手机稳定器

浩瀚手机稳定器有如下优点。外观上，拥有三向扩展口，可夹手机、支架、补光灯、麦克风使用，满足我们拍照、录制视频的使用需求；设计上，也采用了黄金倾斜角，这也

是目前最适合使用者使用习惯的握持方式，符合人体工学的倾斜角度，在拍摄时可保持使用者握着自然，长时间拍摄也不觉得累；兼容性上，可兼容市面上大部分的手机，手机宽度范围在 55 ～ 90mm 皆可嵌入；稳定器还内置大扭力电机，不会因为手机重量影响旋转调节，可承重达到 280g，基本主流的各大品牌手机皆可轻松适配。

浩瀚手机稳定器的使用体验有 3 点不足之处：①手柄太粗，握持感不佳，在大拇指操控按键时容易滑脱，原因是手柄内设计了 2 个 18650 锂电，可改用单个 21700 或 26650 锂电，既确保了续航时间，又能减小手柄直径；②耐摔性能稍差，在水平云台电机与手柄接口处仅用 3 颗小螺丝固定，稍有磕碰就容易断裂，很多摄友在使用中轻摔了一下就发生了断裂，而且即使使用中很小心，没有摔过，但也可能发生断裂，可以说这是此款的通病；③俯仰电机的速度太快，即使设置到最慢，其速度仍然偏快。浩瀚 M5 手机稳定器如图 1.5 所示。

图 1.5　浩瀚 M5 手机稳定器

1.2.5　逗映（FUNSNAP）Capture 2s 手机稳定器

Capture 2s 稳定器采用第五代智能稳定系统，在运动时不断调整和补偿手机姿态，大幅抵消画面抖动。这款稳定器还有 Phone GO 模式，此模式下，电机控制调控 PID（按被控对象的实时数据采集的信息与给定值比较产生的误差的比例、积分和微分进行控制的控制系统），疾速跟随航向，只需快速转动稳定器即可实现转场效果，清晰记录快速运动场景。此外，还可以通过 AI 算法自动锁定人脸，稳定器航向轴和俯仰轴自动跟随对象移动，画面居中，逗映 Capture 2s 手机稳定器如图 1.6 所示。

图 1.6　逗映 Capture 2s 手机稳定器

1.3　手机支架：助你拍出更专业的视频画面

有句话说得好：支架选得好，颈椎没烦恼。选择一款合适的手机支架能让你以最舒适的方式享受拍摄的乐趣。归根到底，无论什么类型的手机支架都要能起到一定的固定的作用，特别像车载支架，无论是骑行还是驾驶，它都能起到一个很好的固定作用，拍出更专业的视频画面。

1.3.1　绿联手机支架

特点：折叠便携；稳固不晃；金属质感。

推荐理由：绿联手机支架，手机和平板通用，拥有着漂亮的金属质感，华丽的外观非常引人注目，当你不使用它时，这小小的支架俨然也是一件艺术品。其双转轴设计，可承受 3000 次转轴旋转测试和 600g 承重，基本可以用上一年以上，绿联手机支架如图 1.7 所示。

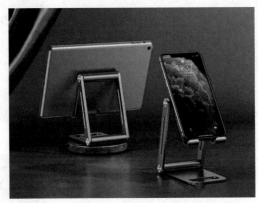

图 1.7　绿联手机支架

1.3.2　罗马仕小雷先生手机支架

特点：迷你小巧；可折叠；角度可调。

推荐理由：这款产品可收缩、可折叠、可自由调节角度、可用于手机，也可用于平板，符合人性化设计标准。其材质是铝合金和 ABS（丙烯腈 – 丁二烯 – 苯乙烯共聚物），在金属质感的外观下还有着良好的韧性，罗马仕小雷先生手机支架如图 1.8 所示。

图 1.8　罗马仕小雷先生手机支架

1.3.3　京东京造手机支架

特点：稳固不晃；可调节；防滑。

推荐理由：如果你对金属质感比较钟情，或许你可以考虑一下这款，全金属制造，可自由调节角度和折叠，可用于计算机和手机，并且不会遮挡字幕，京东京造手机支架如图 1.9 所示。

图 1.9　京东京造手机支架

1.3.4　领臣手机支架

特点：百变造型；360°旋转；记忆合金。

推荐理由：这款手机支架采用螺旋式固定夹口固定，可 360°旋转，是一款金属记忆合金支架。无论坐着还是躺着都不需要用手托着笨重的手机，因此手机画面也不会因手抖而晃动，想像一下彻底解放双手的感觉——可以边看剧边嗑瓜子或者边吃辣条，甚至可以用另一个手机边打游戏边看剧。其适用于 5.5 ～ 8cm 宽的手机，基本上目前市面上的 iPhone 12 系列、华为 Mate 40 、小米 Redmi 系列都是适用的，领臣手机支架如图 1.10 所示。

图 1.10　领臣手机支架

1.3.5　ZNNCO手机落地支架

特点：拉高 1.7m；360°旋转；可折叠、可伸缩。

推荐理由：ZNNCO 手机支架适配于小米、荣耀、苹果等不同品牌的手机，是一款便携式直播支架。可以用它来自拍、拍视频或者直播；其稳固的三脚架让手机不晃不抖，使直播有更优爽的体验；其 360°可旋转云台，可自由调节角度，让你轻松实现不同角度的直播，无论横拍还是竖拍都没有问题，ZNNCO 手机落地支架如图 1.11 所示。

图 1.11　ZNNCO 手机落地支架

1.3.6　科沃手机支架

特点：高度可调；360°旋转；蓝牙遥控。

推荐理由：科沃手机支架是手机 / 单反通用的三脚架，可伸缩、可旋转调节角度。其最大的亮点是支持蓝牙遥控，可以让你解放双手，告别快门键，轻松实现远程智能操控。如果你热爱直播，或许可以看看这款手机支架，如图 1.12 所示。

图 1.12　科沃手机支架

1.4　手机自拍杆：自拍短视频的强大利器

自拍杆是风靡世界的自拍神器，它能够在 20 ～ 120cm 长度范围内任意伸缩，使用者只需将手机或者傻瓜相机固定在伸缩杆上，通过遥控器就能实现多角度自拍。

1.4.1　手机自拍杆选购指南

手机自拍杆选购指南如图 1.13 所示。

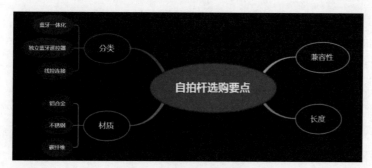

图 1.13　自拍杆选购指南

1. 自拍杆的分类

蓝牙一体化：连接蓝牙进行拍照。

独立蓝牙遥控器：遥控器和自拍杆分开，体积小，不需要在自拍杆上按键，不会造成手抖。

线控连接：比较早期的一种自拍杆，耳机口连接自拍杆，价格低不好操作，线的质量差。

2. 自拍杆的材质

铝合金：颜色多且重量轻。

不锈钢：比较便携，而且杆子的伸缩性比较强。

碳纤维：目前市面上质量较好且主流的材质，价格偏高。

3. 自拍杆的兼容性

选择兼容性较为广泛的自拍杆，实用性会更高，多型号、多系统兼容，这样日后就不需要担心更换了设备而又无法使用。

4. 自拍杆的长度

不宜选择过长的自拍杆，过长的话手机重心靠后，举手机的人的手臂会非常酸，黄金长度是 95cm，如果是三个人自拍的话，87cm 左右的长度就足够了。

首先，一些自拍杆能够兼容 iOS 和 Android 两个操作系统，一些却只能使用一种操作系统，如果希望自拍杆可以适用于更多的 3C 设备，在选择时就要留意这一点。

其次，自拍杆是通过什么工具来控制拍照的，也是决定操作感受的重要组成部分：一些自拍杆需要在手机端和自拍杆端分别连接蓝牙，使用"快门遥控器"来操作。虽然可以不按相机或手机上的快门键，但需要按遥控器按键。一些自拍杆则将控制按键设置在杆子的把手处，通过蓝牙可以在自动识别手机系统后，直接按按钮就可以拍照，不用额外使用遥控器。

另外，"拍照反应速度"的指标也相当关键。如果摆好了 Pose，却需要较长的按键反应时间，那就真累人。

一些自拍杆可以调节手机的焦距，大部分则无法调节焦距，而且可调节焦距的操作也

有可能只局限于部分品牌。

从自拍杆的"硬件配备"来看，大部分自拍杆的拉伸范围为24～94cm，也有65～135cm的尺寸，长度的选择可以依不同的需要判定，但如果希望便携，24cm左右的收纳长度更适合放入旅行背包中。

蓝牙连接的有效范围一般在10m左右，如果希望得到更"广角"的效果，则可以选择能拉伸至135cm的自拍杆。另外，自拍杆前端的手机夹是否支持大角度旋转也非常重要，一些自拍杆的设置旋转角度为360°，一些则可以达到720°立体旋转。

一般来说，自拍杆的自身重量为88～160g，承重则在500g左右，但选择时要留意其锁紧功能如何，确保手机或其他电子设备在使用中不会出现滑落、摇摆等情况，不然，不但得不到好的拍摄效果，更可能造成爱机的损坏。自拍杆的拍摄按键位置要设计合理，基本在大拇指的控制范围内，并且点按舒适才为最好。一些自拍杆的拍摄按键触感较硬，长时间使用会感到不适。

此外，从材料上来看，普通自拍杆使用不锈钢，高级一些的则使用碳纤维，碳纤维材质质地轻盈、冲击吸收性好，对于自拍杆来说更为适合，不过成本也会相应提高，在价格方面有所体现。

值得注意的是，自拍杆使用时可能会出现"手抖"的情况，杆子越长抖得越厉害，加上手机的防抖还不够出色。实际上，美国联邦通信委员会（FCC）对于进口和使用无线电频率的装置，包括计算机、传真机、电子装置、无线电接收和传输设备、无线电遥控玩具、电话以及其他可能伤害人身安全的产品设有FCC标准，由于使用了蓝牙技术，在美销售的自拍杆必须达到FCC技术标准。

1.4.2 不同类型的手机自拍杆推荐

1. 硕图手机稳定器自拍杆

硕图手机稳定器自拍杆如图1.14所示。特点如下：

图1.14 硕图手机稳定器自拍杆

（1）单轴稳定器，可以折叠起来携带出门，重量较轻，折叠之后也比较小巧，450mA的电池可以满足两个小时的不间断拍摄，跟拍、直播、自拍都不在话下。

（2）配有无线蓝牙遥控器，独立分开控制，不需要下载 App，一键开关调整角度，多模式之间随意切换，在底部还设计了三脚架，可秒变桌面支架使用。

2. 锐选手机自拍杆支架

锐选手机自拍杆支架如图 1.15 所示。特点如下：

图 1.15　锐选手机自拍杆支架

既是视频稳定器，也是三脚架和自拍杆，设计了 360°旋转云台，还有防抖的手柄，拍摄日常 VLOG 视频完全不成问题。底部是稳定的三脚架，配上金属拉杆，承重力强而且坚固，不易翻倒，手持拉杆处最长可以拉伸至 80cm，可以保证拍摄过程的平稳。带有单独的一个蓝牙遥控器，远距离也能遥控，外出旅游不需要求人，一键轻松实现自拍。

1.5　小型滑轨：让运镜更加稳定

滑轨除了在拍视频分镜时可以用来达到运镜的效果，如果是电动滑轨，还可以用来拍摄延时摄影，基本上是拍摄视频必备的设备之一。滑轨对于拍摄分镜来说必不可少，选择一款适合的滑轨，拍摄时能节省很多时间，让画面元素更多、更饱满。

1.5.1　卓美百元滑轨

卓美百元滑轨就能入手的碳纤维滑轨，用来体验滑轨拍摄效果的话非常不错，但更深入的应用就会暴露缺点，例如，慢速移动时不够顺畅，会有卡顿的现象，如图 1.16所示。

图 1.16　卓美百元滑轨

1.5.2　洋葱工厂热狗第三代滑轨

　　洋葱工厂热狗第三代滑轨的长度达到 1m，电动和手动都可以随时切换，能拍出匀速稳定的视频，还可以调节中间横杆使相机在运动过程中通过摆头来切换角度，在手机 App 操作时，可以联动大疆和智云的稳定器，组成 4 轴系统。缺点是体积很大，重量不轻，外出携带不方便，架设在脚架时必须双脚架或者带两根支撑杆才可以保持稳定，如图 1.17 所示。

图 1.17　洋葱工厂热狗第三代滑轨

1.5.3　洋葱工厂巧克力Pro滑轨

　　洋葱工厂巧克力 Pro 滑轨同样是可以手动和电动操作的滑轨，长度有 40cm，在功能上和热狗第三代滑轨几乎一样，同样可以设置运行速度和距离、延时摄影，以及联动大疆和智云的稳定器。不同的是它体积小巧，可以直接放进相机背包，可以用佳能相机电池和充电宝供电，手动模式下相比以上两款滑轨是有阻尼控制的，加上是双层设计，放在脚架上可以增距，40cm 的脚架可以增距到 50cm 左右的移动距离。缺点是电机缺乏显示屏，很难对功能进行精确控制，必须使用手机 App 才可以解锁更多设置。手动操作下，阻尼也过大，需要用些力气才可以保持平顺移动，如图 1.18 所示。

图 1.18　洋葱工厂巧克力 Pro 滑轨

1.6　蓝牙遥控器：远程控制、解放双手

手机蓝牙自拍遥控神器支持手机拍照、录像、对焦，以及拍照与视频功能的切换、电子书翻页等，十分实用。比单纯一个按键的手机自拍遥控器实用得多，价格也只贵几块钱，超值。一键蓝牙链接，遥控距离为 10m，使用一个 CR2032 纽扣电池。

1.6.1　潮拍

潮拍自拍遥控器颜色多样，可以让使用者们依照自身喜好或手机颜色搭配选择。虽然只能控制拍照快门，功能较为单一，但也因此拥有小体积、方便携带等优点。不过，由于外形并没有设计穿绳孔或其他可收纳的方式，因此使用时仍需多加注意，避免随手一放而遗失，如图 1.19 所示。

图 1.19　潮拍智慧型手机专用蓝牙自拍神器

1.6.2　infoThink

若是迪士尼的粉丝，相信对 TSUM TSUM 系列绝对不陌生。而这款由 infoThink 所推出的自拍遥控器，即是将外型与米奇、雪宝等人气角色结合并附吊绳，无论是挂在包包上随身携带使用，还是单纯作为吊饰也都没有问题，如图 1.20 所示。

图 1.20　TSUM TSUM 蓝牙遥控自拍器

1.6.3　parade（派瑞德）

想要从生活中的小细节为环保尽一份心力吗？有别于市面上多数使用纽扣电池的商

品，派瑞德遥控器选择了减少一次性垃圾的充电形式，且只需充电半小时左右即可使用，加上待机时间长达 72 小时，相信能减少不少抛弃式电池带来的资源浪费。

1.7 补光灯：解决暗光环境、给被摄主体补光

摄影补光灯也可以叫摄影灯、新闻灯等，摄影补光灯最重要的作用就是在缺乏理想的光线条件的情况下，可以为拍摄提供辅助光线。以前的补光灯都是采用卤素灯泡的，但随着时代的发展，这种类型的摄影灯已经被淘汰了。现在市面上的补光灯大多数都是 LED 补光灯，这种补光灯的优点有很多，如光的效率高、使用寿命长、响应速度快等。而 LED 补光灯也有大功率和小功率之分，市面主流的 LED 补光灯大多数都是小功率 LED 补光灯。

1.7.1 常亮补光灯

常亮补光灯的专业性比较强，需要搭配各种配件使用，如影灯棚罩和柔光布等。在价格上这种常亮补光灯的价格也是比较高的，如图 1.21 所示。

图 1.21　常亮补光灯

1.7.2 便携式补光灯

便携式补光灯的体积小，价格也不是很高，这种补光灯的优点是方便携带，便携式补光灯可以分为两种：第一种是矩形的便携式补光灯，如图 1.22 所示；第二种是棒形的补光灯，如图 1.23 所示。

图 1.22　便携式补光灯

图 1.23　棒形补光灯

1.7.3　补光灯选购问题

1. 选购补光灯需要注意的方面

操作面板：建议选择一些操作比较简单的摄影补光灯，毕竟不是每个人都是专业的摄影师，简单的操作面板会带来更多的可操作性。

散热功能：一些功率比较大的摄影补光灯在使用过程中会发热，选择摄影补光灯时应该选择散热功能比较强的补光灯。

色温：补光灯有单色温和多色温，建议选择多色温的补光灯，以应对不同的摄影场景。

2. 摄影补光灯的靠谱品牌

市面上比较知名和主流的品牌有神牛、旅行家、金贝、贝阳等。

3. 摄影补光灯的保养方法

虽然摄影补光灯的功能很强大，但是它也是很脆弱的，更换遮光罩等物品时，不要碰到补光灯的灯泡，因为补光灯的灯泡很脆弱，容易碎，要小心保护。

移动摄影补光灯时要将补光灯的电源线拔掉，防止补光灯的灯丝在移动的过程中短路。

1.8　录音设备：让视频声音更专业

从最初用户简单分享日常生活的视频，到现在随处可见的资深博主；从原先画质粗糙的短视频，到现在制作精良的高清短视频，都离不开一些视频制作设备的使用。我们可以发现，短视频的画质已经变得非常高清，无法在这方面完胜对手，于是大家开始在音质上打磨，这时就轮到录音设备登场了。

1.8.1　麦克风推荐

推荐动圈式麦克风，动圈式麦克风的收声范围比较小，远距离的杂音收录不进去，是经常处在嘈杂环境的玩家的首选，某动圈式麦克风如图 1.24 所示。

图 1.24　某动圈式麦克风

1.8.2　手机声卡推荐

森然 ST10mini 包含了声卡和麦克风，是套装，森然 ST10mini 调音台声卡是针对直播 / K 歌 / 带货设计的产品，专为新人主播、带货主播推出的高性价比声卡，价格真的是很亲民了，精致小巧，颜值非常高，作者有个博主朋友，特别喜欢直播唱歌，用的就是森然的这款 ST10mini，声音效果很好，保证了歌声的纯净度，如图 1.25 所示。

图 1.25　森然 ST10mini

思考题

1. 如何选择拍摄手机？

2. 除了本书中提到的手机拍摄工具外，你还了解哪些短视频拍摄工具？

第 2 章　短视频拍摄的基础知识

　　我们使用手机进行摄影创作时，很多人总会感觉到拍出的视频效果有些欠佳。于是就会怀疑手机的摄影功能。但是在看到那些摄影平台上，那些手机摄影大师分享的摄影大片时，又会让一些伙伴陷入纠结和焦虑的漩涡里。到底是哪里出了问题呢？

2.1　基础知识

现在很多手机就可以代替相机拍出清晰好看的视频，但一定要了解拍摄的知识和技能，并不断地摸索成长。接下来一起看看手机摄影入门的基础知识。

2.1.1　光圈

光圈是一个用来控制光线透过镜头，进入机身内感光面光量的装置，它通常在镜头内。对于已经制造好的镜头，我们不可能随意改变镜头的直径，但是可以通过在镜头内部加入多边形或者圆形，并且面积可变的孔状光栅来达到控制镜头通光量的效果，这个装置就叫作光圈，如图 2.1 所示。

图 2.1　光圈

光圈大小用 f 数表示，记作 f/。光圈不等同于 f 数，相反，光圈大小与 f 数的大小成反比，f 数又称光圈数。如大光圈的镜头，f 数小，光圈数小；小光圈的镜头，f 数大。

手机中的光圈都是大光圈，一般为 f/1.5 ～ f/2.4。但是手机拍出的视频却往往都是大景深效果，这与单反相机的大光圈小景深的效果不太符合。这是因为手机的图像感应器（CMOS）面积比较小的缘故。如果换算成等效光圈的话，手机的光圈应该在 f/11 以上。这就不难理解为什么手机拍出的视频往往都是大景深了吧。

另外，大部分手机光圈都是不可调整的。可调节的手机也仅仅是 f/1.5 和 f/2.4 这两挡可调。手机上关于曝光的控制主要是通过快门速度和感光度来调整。

很多手机中都设有"大光圈"或者"人像"模式，基本可以实现 f/0.95 ～ f/16 范围的一个光圈调整。如图 2.2 所示，不同的设备之间的光圈调节的位置略有不同。

图 2.2　不同设备之间光圈调节的位置的差别

做个实验，在同一个场景里，相同的取景范围，用手机中的 f/1.6 和 f/16 分别拍摄一段视频。你会发现两段视频的曝光是相同的，其中的差别只是背景虚化的程度不同而已。而且这个虚化的效果没有单反大光圈镜头拍出的自然，甚至还会有一些不真实的瑕疵。主要是因为这些功能都是手机通过算法模拟出来的。

图 2.3 是用 iPhone 12 Pro Max 中 2.5 倍的镜头拍摄的，图 2.4 是局部放大的效果。

图 2.3　实际拍摄

图 2.4　放大效果

这个虚化效果看上去相对就比较自然。下面再看一段用人像模式拍出的视频，如图 2.5 所示（仅展示某一画面）。

图 2.5　人像拍摄

视频中背景的虚化效果的确得到了一个加强，但经过放大后仔细观察，就会发现其中的小瑕疵了，如图 2.6 所示。

这主要是由于算法识别错误造成的。

所以，这些功能在拍摄时要谨慎地使用。作者个人几乎是不用这些效果的。如果读者喜欢这个虚化的效果，提出三个建议。

（1）主体和背景之间的反差尽量大一些，可以是色彩的反差，也可以是明暗的反差。

（2）主体和背景之间尽量有一个距离，不要靠得太近。

（3）尽量不用夸张的"大光圈"，如果 f/4 带来的虚化效果能满足你，就不要用 f/2。因为虚化程度越高，瑕疵会越凸显。

图 2.6　放大模式

　　总之，尽量做到没有或者少一些瑕疵。因为我们虚化背景的目的除了营造氛围以外，更主要的原因就是减少背景的干扰，从而让主体更加突出。如果视频中有明显的瑕疵，反而会分散读者的注意力，这就和我们的目的背道而驰了。

2.1.2　感光度

　　手机的感光度（ISO）和单反中的感光度是完全一样的，都是指对光线的敏感程度，是相机感光元件性能的标杆。

　　感光度越高，相机对光线的敏感度就越高，表现在视频上就是画面更亮，但也会产生更多的噪点。

　　由于手机感官元件尺寸很小，因此可用的感光度范围与专业相机相比很有限，所以应该尽量手动设置最低的感光度进行拍摄，如图 2.7 所示，将手机上的感光度调小后可以将光与影拍得更加明显，画面中出现明显的人影与崖壁的光，从而避开手机感光范围小的问题。

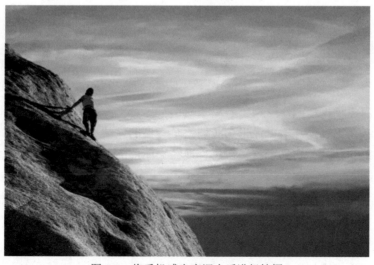

图 2.7　将手机感光度调小后进行拍摄

其实如果对画质要求不高，只是希望亮度正常，那么将感光度设置为"自动"即可。

既然使用了专业模式，手动控制感光度，就是为了可以设置满足拍摄需求的最低感光度从而获得最优画质的视频。

设置感光度的基本原则是：使用合适的快门速度拍摄出的视频亮度不够，则提高感光度值；否则一直将感光度值锁定在最低即可，如图 2.8 所示。

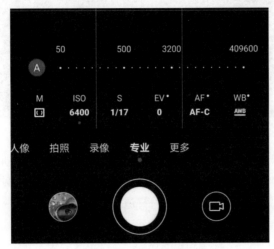

图 2.8　确定感光度

也就是说，在手动确定感光度之前，应该先确定快门速度，然后再通过感光度来使画面亮度正常即可。

因此在昏暗环境下拍摄时，为了保证一定的快门速度；或者需要使用高速快门凝固高速运动物体时，往往需要提高感光度值进行拍摄。

2.1.3　白平衡

什么是白平衡？只要保证白色的物体在画面中呈现出准确的、没有偏色的白，那么画面中所有的其他颜色就也会得到准确的还原。通过特定的按钮或菜单项可以调节白平衡设置来与当前实际的光线条件相匹配。

相机的白平衡控制是为了让实际环境中白色的物体在用户拍摄的画面中也呈现出"真正"的白色。不同性质的光源会在画面中产生不同的色彩倾向，例如，蜡烛的光线会使画面偏橘黄色，而黄昏过后的光线则会为景物披上一层蓝色的冷调。而我们的视觉系统会自动对不同的光线作出补偿，所以无论在暖调还是冷调的光线环境下，看一张白纸永远还是白色的。但相机则不然，它只会直接记录呈现在它面前的色彩，这就会导致画面色彩偏暖或偏冷。

什么叫冷调，什么叫暖调？两者的对比如图 2.9 所示，每种光源都有它自己的颜色，或者称"色温"，从红色到蓝色，各有不同。蜡烛、落日和白炽灯发出的光线比较接近于红色，它们在画面中呈现的光线色调就是"暖调"的；而相对地，清澈的蓝色天空则会让画面中呈现蓝色的"冷调"。

图 2.9　冷暖色调的对比

那么就是说，修改白平衡设置可以改变相机"观看"光线的方式和结果。

有一系列白平衡设置可供用户选择，一开始，可能很难决定该使用哪一种。幸运的是，在大多数情况下，默认的自动白平衡（AWB）设置都能为用户带来不错的效果。不过，就如同其他所有自动设置一样，自动白平衡也有它自己的局限性。只有在一个相对有限的色温范围之内时，它才能够正常工作，而且在夜晚的室内拍摄时，它常常会使画面变得偏橘黄；而在黎明时分拍摄时，它也会使画面变得偏蓝。对于这一点，相机的生产商们也非常清楚，所以除了自动白平衡，相机中还会提供一系列白平衡预设，来应对更多特定的光线环境。

注意，自动白平衡设置会将日出或日落场景中的橘黄色光线统统"吞掉"，因为相机会倾向于获得中性的色彩，从而导致整个画面显得苍白。在拍摄此类场景时，为了最大程度地表现当时的暖调色彩，可以将白平衡设置为自然光预设之一，如日光、多云或阴影。

1. 控制白平衡

掌握以下简单的步骤，即可摆脱对自动白平衡的依赖。

（1）放弃全自动拍摄模式，如改用程序自动或者光圈优先模式。

（2）按下相机顶部或背部的 WB（白平衡）按钮，然后就可以参照显示屏或控制面板上的信息，更改白平衡设置了。

（3）相机的默认设置为 AWB（自动白平衡）。转动拨盘，将导航条移动到其他的菜单选项上，并选定其中一种。

（4）在很多相机中，允许你在选定的色温值范围之内进行白平衡包围，一次拍摄三张不同白平衡的视频。

2. 控制色温范围

相机的色温范围决定于所使用的白平衡设置。

预设就是白平衡菜单中那些带有小图标的选项，不同的相机所提供的预设数量也不一样，但是大部分单反相机都会提供以下预设：白炽灯（灯泡图标）、日光（太阳图标）、阴影（小房子图标）、多云（云朵图标）以及闪光灯（闪电图标）。有时候还会有一个或多个荧光灯白平衡预设（发光灯管图标）。

每一种预设都会对其相应的光线作出白平衡校正。例如，白炽灯白平衡设置会消除预定数量的暖调光线，来让画面的色彩平衡趋向于中性；而阴影白平衡设置则会消除晴天阴影中特有的冷调。

"K"代表"开尔文"（Kelvin），即色温的单位。"K"设置可以让用户设定具体的色温值，这一数值越低，色彩就越偏暖。蜡烛光线的色温约为1000K，蓝天的色温约为10000K。日光和闪光灯的色温则位于中间段（日光大约为5200K，闪光灯约为5900K）。

3. 使用 RAW 格式

以RAW格式拍摄，后期对白平衡进行调节。在白平衡设置非常关键的情况下，以RAW格式拍摄具有很大的优越性。因为这样一来，在将视频转换为JPEG或TIFF格式之前，用户可以于后期处理阶段任意地调节白平衡设置，自由进行修正。

在所有RAW文件处理程序中，都允许用户对图像的白平衡设置进行调节。事实上，这是Adobe Camera Raw插件最早提供的功能。

读者们或许已经了解，使用自动包围曝光可以拍出从暗到亮的一系列视频，而白平衡包围也与此类似。在很多相机中，不仅允许用户手动调节白平衡，也可以让用户在选定色温值的正负两个方向范围之内，拍摄一系列色温值不同的视频。如果想要让画面略微偏暖或者略微偏冷，那么使用"白平衡包围"功能就能获得这样的效果。

在拍摄日落时分的风光时，为了让画面更有气氛，要想保留光线的暖调，有什么办法能让"白平衡设置"功能不把这种暖调消除掉吗？

的确，某些时候我们会希望保留画面中的偏色。例如，在拍摄日落时，金色的光线会增加画面的气氛，而如果将这种色调去除，就会让画面显得苍白、平淡。为了确保画面的白平衡如你所愿，最好使用RAW格式拍摄，这能让你对画面的控制更加灵活。如果使用JPEG格式拍摄，图像的白平衡设置会在相机系统内完成。

当然，可以在后期处理阶段使用Photoshop对色彩平衡进行调整，但是这将是一种有损操作——它将牺牲一些图像品质。

而如果使用RAW格式拍摄的话，可以在Adobe Camera Raw或其他的RAW文件处理器中，随时对图像的白平衡设置进行更改。如果想让某段视频更暖一点或者更冷一点，只需要将"色温"滑块向左或者向右移动就可以了，就这么简单！

在很多场景中，光线的色温并不是单一的，而是由不同色温的光线混合而成的，如日光与阴影。在这种情况下，可以使用自动白平衡，或者选择与主导光线一致的白平衡预设。以RAW格式拍摄，这样在后期处理的过程中，可以创建不同白平衡设置的多个图像版本，并且将它们进行合成。

2.1.4 眼部对焦

严格地说，手机有三种对焦方式，分别为全自动对焦、半自动对焦和手动对焦，具体怎么选择要根据拍摄的题材和具体拍摄要求而定。

1. 全自动对焦

全自动对焦就是举起手机直接按快门拍摄，对焦和曝光完全交给机器自动处理，如图 2.10 所示。这种方式比较适合于突发事件的抓拍、近距离的盲拍或者追焦效果的拍摄。全自动对焦在操作上是最简单、快速的，不容易错过精彩瞬间，但是在构图上往往不太严谨，对焦的准确性不高。

图 2.10　全自动对焦

2. 半自动对焦

拍摄前构好图后，用手指在屏幕上点一下主体的位置，人为地确定对焦和测光点，这种方式称为半自动对焦。半自动对焦方式适合风光、摆拍人像、美食和普通的静物拍摄。建议结合曝光补偿或者对焦测光分离的功能，从而拍出对焦和曝光都相对准确的作品，如图 2.11 所示。

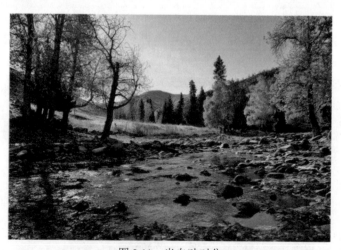

图 2.11　半自动对焦

3. 手动对焦

现在大部分的安卓手机都有专业的拍摄模式，其中就有手动对焦的功能。iPhone 手机可以下载一个"相机 360"的免费软件，长按屏幕出现对焦和测光锁定，调整黄色方框中

的滑块可以进行手动对焦。也可以下载 ProCam 5 这个付费软件进行手动对焦，ProCam 5
在手动对焦时，屏幕中间会出现一个放大镜，里面的内容呈现出红色就说明对焦准确了，
如图 2.12 所示。

图 2.12 手动对焦

手动对焦这种模式比较适合于一些特殊场景的拍摄。例如，主体和背景之间反差比较
小的场景（在这种场景中使用自动对焦模式很容易跑焦）；或者对于拍摄要求比较高的情
况，有时作者会结合三脚架进行拍摄，这样拍摄出来的画面更稳定，对焦也更准确。

4. 微距对焦

手机摄影中对焦最难的应该是微距的拍摄了。下面单独介绍微距的对焦。作者在拍摄
微距时三种对焦方式基本都会用到，主要是看具体拍摄什么题材。

例如，拍摄完全静止的物体时，通常选用半自动对焦，如果拍摄要求比较高的话，偶
尔也会用手动对焦。

如果拍摄的是缓慢移动或者晃动的物体，如花朵、蜗牛等，采用半自动对焦结合手机
对焦的功能进行拍摄，如图 2.13 所示。

图 2.13 采用半自动对焦结合手动对焦的功能进行的微距拍摄

但如果主体的移动速度比较快，如蜜蜂、蚂蚁等敏感的昆虫，全自动对焦和半自动对焦模式都可能会用到，如图 2.14 所示。

图 2.14　采用全自动对焦和半自动对焦模式进行的微距拍摄

不管选择哪种对焦方式，微距题材都是要大量拍摄才好。例如，拍摄一只采蜜的蜜蜂，一阵微风、蜜蜂的移动、手持设备的晃动等任何一个因素都可能导致对焦不准，所以还是要大量拍摄才能提高出片的成功率。

2.1.5　锁定对焦和曝光

1. 什么时候该用调节曝光

为了强调黑背景前的景象，如图 2.15 所示，需要降低曝光，让背景更黑。

图 2.15　强调黑背景

光比较强时，如建筑图，亮处已经够亮，此时降低些曝光，画面质感更好，如图 2.16 所示。

27

图 2.16　降低曝光

2. 如何操作

从图 2.17 可见，远处亮部的竹子已经过曝，此时，在手机屏幕上，点击一下，将出现对焦圆圈（苹果手机中是个方框），在对焦圈右侧有个带加减号的方框（苹果手机中是个太阳）。按住这个带加减号的方框，向上曳是增加曝光；向下曳是减少曝光。图 2.18 所示是安卓手机的调节曝光方式示意图，图 2.19 所示是苹果手机的调节曝光方式示意图。

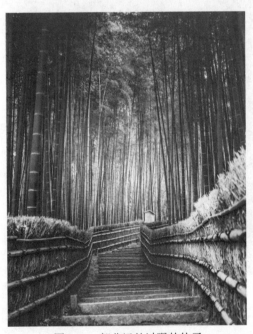

图 2.17　部分远处过曝的竹子

图 2.18　安卓手机调节曝光方式示意图

28

图 2.19　苹果手机的调节曝光方式示意图

　　降低曝光后，远处过曝的竹子的亮度就会变得比较合适了，视频整体的质感也更强，如图 2.20 所示。

图 2.20　调节曝光后的竹子

　　有些安卓手机有专业模式，进入专业模式中，找到"EV"这个按钮。EV 为正数是加曝光；EV 为负数是减小曝光。

　　例如，拍夕阳下的视频，环境的光太亮了，影子轮廓不清晰，整体显得灰白（见图 2.21），此时可以在专业模式中把 EV 调为负数（见图 2.22），降低画面曝光后，画面就清晰了很多，如图 2.23 所示。

图 2.21　影子轮廓不清晰的夕阳

图 2.22　将 EV 调为负数

图 2.23　将 EV 调为负数后夕阳的效果

2.1.6　设置视频分辨率和帧率

　　"分辨率"被表示成每一个方向上的像素数量，如 640×480 等。而在某些情况下，它也可以同时表示成"每英寸像素"（ppi）以及图形的长度和宽度，如 72ppi 和 8×6 英寸。ppi 和 dpi（每英寸点数）经常都会出现混用现象。从技术角度说，"像素"（p）只存在于计算机显示领域，而"点"（d）只出现于打印或印刷领域，请读者注意分辨。

　　我们通常所看到的分辨率都以乘法形式表现的，如 1024×768，其中"1024"表示屏

幕上水平方向显示的点数，"768"表示垂直方向上显示的点数。显而易见，分辨率就是指画面的解析度，由多少像素构成，数值越大，图像也就越清晰。分辨率不仅与显示尺寸有关，还要受显像管点距、视频带宽等因素的影响。

每秒的帧数（fps）或者说帧率表示图形处理器处理场时每秒能够更新的次数。高的帧率可以得到更流畅、更逼真的动画。一般来说，30fps 就是可以接受的，但是将性能提升至 60fps 则可以明显提升交互感和逼真感，但是一般来说超过 75fps 就不容易察觉到有明显的流畅度提升了。如果帧率超过屏幕刷新率只会浪费图形处理的能力，因为监视器不能以这么快的速度更新，这样超过刷新率的帧率就浪费掉了。

2.2　拍摄角度与方向

拍摄角度和方向很容易理解，就是摄影师所处的位置，在不同的位置拍摄出的不同作品视觉效果也是不同的。下面来介绍各个角度和方向拍摄的视频给观众带来的视觉及心理影响，这对提升手机摄影技术也会有很大的帮助。

2.2.1　高度——俯拍、平拍、仰拍

大多数画面应该在摄像机保持水平方向时拍摄，这样比较符合人们的视觉习惯，画面效果显得比较平和稳定。如果被拍摄的主角的高度与摄像者的身高相当，那么摄像者的身体站直，把摄录像机放在胸部到头部之间的高度拍摄，是最正确的做法，这也是握着摄像机最舒适的位置；如果被拍摄的主角高于或低于摄像者的身高，那么，就应该根据人或物的高度随时调整摄像机的高度和摄像者的身体姿势。

1. 俯拍

摄像机所处的位置高于被摄者，镜头偏向下方。超高角度通常配合超远面面，这种拍摄手法用来显示某个大场景，可以用于拍摄大场面，如街景、球赛等。以全景和中镜头拍摄，容易表现画面的层次感、纵深感。如果从比被摄人物的视线略高一点上方拍摄进行近距离特写，有时会带点藐视的味道，这一点要注意；如果从上方角度拍摄，并在画面人物的四周留下很多空间，这个人物就会显得孤单。

2. 平拍

平拍所构成的画面效果接近于人们观察事物的视觉习惯，它所形成的透视感比较正常，不会使被摄对象因透视变形而遭到歪曲和损害。因此，这种平拍的表现方法在摄影实践中应用最广泛，运用起来比较快捷和方便。在人像摄影中，凡属于身份证、工作证所用的半身免冠照片，均应该以平拍角度和正面构图方式来拍摄；其他肖像照片运用平摄角度也居多数。凡是人物面部结构比较正常的，通常应采用平拍角度，它可以使五官端正的脸型得到较好的表现。这种角度所拍摄的人物肖像，容易引起与观众之间的情感交流，有一

种平易亲近的感觉。平拍适于表现具有明显线条结构或有规则图案的物体，不会因透视变形而损害线条和图案的正常结构。凡是翻拍一些平面的文件资料之类的东西，均需要采用平拍来拍摄。平拍的缺陷和不足之处是往往把处于同一水平线上的前后各种景物相对地压缩在一起，缺乏空间透视效果，不利于层次感的表现。

3. 仰拍

不同角度拍摄出的画面所传达的信息不同。同一种事物，因为观看的角度不同就会产生不同的心理感受。仰望一个目标，观看者会觉得这个目标好像显得特别高大，不管这个目标是人还是景物。如果想使被摄者的形象显得高大一些，就可以降低摄像机的高度并倾斜向上去拍摄。用这种方法去拍摄，可以使主体地位得到强化，被摄者显得更雄伟高大。这种效果切记不要滥用，偶尔地运用可以渲染气氛，增强影片的视觉效果；但如果运用过多过滥，效果会适得其反。有时拍摄者就是利用这种变形夸张的手法，从而达到不凡的视觉效果。

2.2.2 角度——正面、侧面、斜侧、背面

1. 正面方向拍摄

很好理解，正面方向拍摄就是指拍摄者在被摄者的正前方，如图 2.24 所示。

正面方向拍摄多表现出严肃静穆的感觉，一般节目主持人多采用这个角度，容易给人一种面对面交流的亲切感。

2. 侧面方向拍摄

侧面分为两种，一种是正侧面，也就是相机与主体呈侧面 90°角拍摄的画面，如图 2.25 所示。

图 2.24　正面方向拍摄　　　　　图 2.25　正侧面角度拍摄

另外一种是斜侧面，也就是相机和主体正、背、正侧斜方呈 45°角拍摄的画面，如图 2.26 所示。

3. 背面方向拍摄

顾名思义就是从被摄者的背面拍摄，由于看不到面部变换，给了观众更多的想象空间，多用于制造悬念、跟踪拍摄等，如图 2.27 所示。

图 2.26 斜侧面角度拍摄

图 2.27 背面角度拍摄

2.3 拍摄景别

景别是指由于在焦距一定时，摄影机与被摄体的距离不同，而造成被摄体在摄影机录像器中所呈现出的范围大小的区别。在电影中，导演和摄影师利用复杂多变的场面调度和镜头调度，交替地使用各种不同的景别，可以使影片剧情的叙述、人物思想感情的表达、人物关系的处理更具有表现力，从而增强影片的艺术感染力。

2.3.1 远景

远景一般用来表现远离摄影机的环境全貌，展示人物及其周围广阔的空间环境、自然景色和群众活动大场面的镜头画面。它相当于从较远的距离观看景物和人物，视野宽广，能包容广大的空间，人物较小，背景占主要地位，画面给人以整体感，细节部分却不甚清晰，如图 2.28 所示。

图 2.28 远景

场景：远景通常用于介绍环境，抒发情感。在拍摄外景时常常使用这样的镜头可以有效地描绘雄伟的峡谷、豪华的庄园、荒野的丛林，也可以描绘现代化的工业区或阴沉的贫民区。

2.3.2 全景

全景具有较为广阔的空间，可以充分展示人物的整个动作和人物的相互关系。在全景中，人物与环境常常融为一体，能创造出有人有景的生动画面，如图 2.29 所示。

图 2.29 全景

场景：主要表现人物全身，活动范围较大，体型、衣着打扮、身份交代得比较清楚，环境、道具看得明白，通常在拍内景时作为摄像的总角度的景别。

2.3.3 中景

中景是表现成年人膝盖以上部分或场景局部的画面。较全景而言，中景画面中人物的整体形象和环境空间降至次要位置。中景往往以情节取胜，能表现出人物之间的关系及其心理活动，是电视画面最常见的景别，如图 2.30 所示。

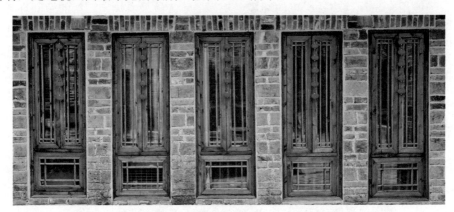

图 2.30 中景

场景：在包含对话、动作和情绪交流的场景中，利用中景景别可以最有利、最兼顾地表现人物之间、人物与周围环境之间的关系。

2.3.4　近景

近景是表现成年人胸部以上或物体小块局部的画面。近景以表情、质地为表现对象，常用来细致地表现人物的精神面貌和物体的主要特征，可以产生近距离的交流感，如图 2.31 所示。

图 2.31　近景

场景：电视节目中节目主持人与观众进行情绪交流或是局部景象也多用近景。

2.3.5　特写

特写是用近距离拍摄的方法，把人或物的局部加以突出、强调的电影艺术表现手法。特写镜头相当于用摄像机近距离观察人物的局部细节。例如，只拍演员的眼睛、鼻子和嘴唇，而上额、头发和下巴全都处于画面之外。特写镜头能够更好地表现对象的线条、质感、色彩等特征。特写画面把物体的局部放大，并且在画面中呈现这个单一的物体形态，所以使观众不得不把视觉集中，近距离地仔细观察，有利于细致地对景物进行表现，也更易于被观众重视和接受，因此特写镜头往往会具有提示和强调的作用。

用大特写景别拍摄人物时，突出人物面部局部，使人物的五官撑满这个画面；在拍摄物体时，突出拍摄对象的局部。大特写的作用和特写镜头是相同的，只不过在艺术效果上更加强烈。这种表现手法在一些惊悚片中比较常见，如图 2.32 所示。

场景：常应用于在一些需要突出表现人物的场景中，因其取景范围小，画面内容单一，可使表现对象从周围环境中凸显出来，造成清晰的视觉形象，得到强调的效果。

图 2.32　特写

2.4 运镜方式

无论什么样的视频，电影、电视剧又或者短视频也好，运镜拍出来的视频要比固定机位更有张力，那是因为运镜可以展现出更多的场景元素。而在内容呈现当中，大家如果一味地使用固定机位拍摄多个镜头，久而久之，观众会感觉画面有些许的呆板。这也是为什么在现代电影当中大量地使用运动镜头与静止镜头相结合，画面有了静动结合，才会显得更有灵动性。

2.4.1 推、拉镜头

推镜运动的方式就是向前稳定推进，或者用变焦的方式使画面放大。其作用就是起到强化画面的某个人或物，强行将观众的视线从杂乱无章的环境中，集中在画面的主要被摄物上，如图 2.33 所示。

图 2.33　推镜

拉镜运动的方式与推镜运动相反，通过变焦的方式也可以实现。它的作用是以个体展示大环境，通常会与升镜配合使用，起到情绪升华的作用，如图 2.34 所示。

图 2.34　拉镜

2.4.2　摇镜头

摇镜这种运镜方式，基本上谁都拍过，但大多数读者应该拍的都是路人照，它的运镜方式其实就是以某一个点为轴心，上、下、左、右摇。

大家在去某个风景比较好的地方应该多多少少都拍过类似的运镜视频吧，它的作用就是展现更多的场景元素，电影当中也会使用这种方式来展示更多的场景，但是与大家拍出来的路人视角却有很大的区别，如图 2.35 所示。

图 2.35　摇镜

2.4.3　移镜头

移镜就是选定一个方向后移动镜头，其作用就是给画面增加流动感，增强画面的代入感，同时也可以起到与摇镜类似的作用，展示更多的场景元素，如图 2.36 所示。

图 2.36　移镜

2.4.4　跟镜头

跟镜是跟随主被摄物拍摄，其主要作用就是要围绕主人公展开新事件，如图 2.37 所示。

图 2.37　跟镜

大家经常看到的探店视频会用到跟镜拍摄手法，主人公先是说今天我来到某某地方吃牛排，大家跟我走着，然后摄影师跟随主人公拍摄，进入店里，接下来发生的事就是吃饭啊或者是展示店内装修的新事件。这种运镜方式没有固定的规则，只要跟随主人公即可，当然，在电影中也可以采用多镜头组合跟随的方式，如图 2.37 所示。

2.4.5　升、降镜头

升镜的运动方式就是将镜头缓慢提高。2.4.1 节说到可以配合拉镜达到情绪升华的效果，当然不搭配拉镜，升镜本身也是修饰情绪的一种镜头语言，如图 2.38 所示。

图 2.38　升镜

降镜的运动方式就是将镜头缓慢下降。通常用来表现新事件的展开，由大场景环境带入角色入场，如图 2.39 所示。

图 2.39　降镜

2.4.6　甩镜头

甩镜的运动方式就是将镜头向一边甩去，类似摇镜，但比摇镜的速度要快。通常用作转场，也可以将观众的视线从一个地方转移到另一个地方，如图 2.40 所示。

图 2.40　甩镜

2.4.7　旋转镜头

旋转镜头是指被拍摄对象呈旋转效果的特效镜头，镜头沿镜头光轴或接近镜头光轴的角度旋转拍摄，摄像机快速做超过 360°的旋转拍摄，这种拍摄手法多表现人物的眩晕感觉，是影视拍摄中常用的一种拍摄手法，如图 2.41 所示。

图 2.41　旋转镜头

2.4.8 晃动镜头

晃动镜头主要应用在特定的环境中，让画面产生上下、左右或前后等的摇摆效果，主要用于表现精神恍惚、头晕目眩、乘车船等摇晃效果，如表现地震场景，如图 2.42 所示。

图 2.42 晃动镜头

2.5 短视频拍摄

短视频拍摄制作是短视频内容制作的一个环节，也是非常重要的一个环节。优质的短视频拍摄制作可以让选题呈现得更引人入胜，可以让策划出的选题内容更出彩，还能打动观众，给他们留下深刻的印象。

2.5.1 拍摄的软件

1. 抖音

抖音作为新的音乐媒介，呈现了新的音乐形式并带动了新的音乐潮流，在使用抖音短视频时，可以自主选择拍摄效果。抖音有丰富的音乐库、音效库和新式封面，有素材添加、风格、复制、变速、倒放、旋转等操作，根据文字图标提示，几乎完全能够自行解决剪辑问题，如图 2.43 所示。

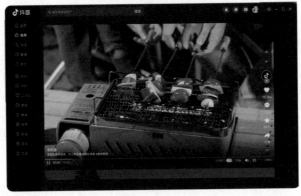

图 2.43 抖音

2. 快手

快手是一个火热的短视频社区软件，用快手拍摄，可以选择美颜效果、配字幕和音乐、添加喜欢的滤镜、细调单个部位的美颜程度，以及选择合适的文字气泡。快手的操作方法和抖音的操作方法类似，可以自己选择想要上传的视频进行编辑，讲究拍摄短视频的清晰度、完整性，注意简介的表达要简洁，要注意视频的时长。作品发布后，其他用户可以观看，并可进行评论，如图 2.44 所示。

图 2.44　快手

3. 美拍

美拍的备受追捧得益于其背后的企业——美图公司，通过公司的品牌效应，使得粉丝们自发将制作精美的短视频内容分享到微博、微信、QQ 等第三方社交平台，从而帮助美拍在推广过程中达到了裂变式的传播效果，为美拍积攒了庞大的潜在用户群体，如图 2.45 所示。

图 2.45　美拍

2.5.2　运用镜头语言

在拍摄过程中，相机有很多不同的运动方式，下面分别介绍。

推：即推拍、推镜头，是指被摄体不动，由拍摄机进行向前运动的拍摄，拍摄范围由大到小，分为快推、慢推、猛推等，与变焦距推拍有本质区别。

拉：指被摄体不动，由拍摄机进行向后运动的拍摄，拍摄范围由小变大，分为慢拉、快拉、猛拉等。

摇晃：拍摄机的位置不动，机身依靠三脚架上的底盘做上、下、左、右、旋转等运动，让观众站在原地环顾四周，看看周围的人或事。

移动：也被称为移动拍摄。从广义上说，运动拍摄的各种方式都是移动拍摄。但从一般意义上说，移动拍摄是指将拍摄机放置在运输工具（如轨道或摇臂）上，然后沿着水平面在移动中拍摄对象。可结合移动拍摄和摇拍进行拍摄。

跟踪：指跟踪拍摄，是在拍摄过程中水平匀速移动相机，使得快门的移动和运动员的运动在同一个夹角内，以形成拍摄主体的动态凝固而背景虚化的特殊效果。

上升：上升是镜头做上升运动，同时拍摄对象。

下降：下降与上升镜头相反，即镜头在下降的同时拍摄对象。

俯拍：俯拍，常用于宏观展现环境。

仰：仰拍，常表现出高大、庄重的效果。

甩：甩镜头，又称扫镜头，是指从一个被摄体甩到另一个被摄体，可以用来表现急剧变化，可用于表现场景变换。

悬挂：悬挂拍摄，包括空中拍摄，往往具有广泛的表现力。

空：又称空镜头，是指没有剧中角色（人或动物）的纯景镜头。

切割：转换镜头的总称。任何镜头的剪接都是一次切割。

综合：指综合拍摄，又称综合镜头。通常是将推、拉、摇、移、跟、升、降、俯、仰、甩、悬、空等几种拍摄手法结合在一个镜头中拍摄。

短：短镜头，电影中指 30 秒以下、24 帧 / 秒的连续画面镜头，电视剧中指 30 秒以下、25 帧 / 秒的连续画面镜头。

长：长镜头，连续画面镜头达 30 秒以上。

变焦拍摄：相机不动，通过镜头焦距的变化，使远处的人或物清晰可见，或使近景从清晰到虚拟。

主观拍摄：又称主观镜头，即表现剧中人物的主观视线，属于视觉镜头，往往具有可视化描写心理的作用。

2.5.3　拍摄方位与角度

想要拍出精彩有趣的短视频，需要掌握"运镜"的技巧和拍摄角度。镜头按照是否运动可以分为固定镜头和运动镜头。

固定镜头就是摄像机固定不动地进行拍摄，我们平常直播或者拍微课时会比较常用固定镜头。

如果是拍情景短片，那么用得比较多的则是运动镜头，简称"运镜"，是指摄影机一边移动一边摄影的拍摄方式。常用的运镜方法有推、拉、摇、移、跟、升降、晃动。

拍摄时除了要注意镜头的运动方式，还要注意拍摄镜头的角度。镜头的角度一般有五种。

1. 鸟瞰镜头

鸟瞰镜头就是摄影机像小鸟一样在天上飞过，拍到被拍对象正上方的镜头。例如，拍人正面平躺在床上时，鸟瞰镜头，拍摄到的就是人物的正脸；拍人正在走路时，鸟瞰镜头，拍到的就是人的头顶。

2. 仰视镜头

仰视镜头就类似于人抬头仰望时拍到的镜头。这种镜头会显得被拍对象比较高大。如果拍照的时候想要看上去比较高挑，就可以选择仰视镜头。

3. 俯视镜头

俯视镜头就是类似于人低头观察时拍到的镜头。这种镜头会显得被拍对象比较弱小。

4. 平视镜头

平视镜头就是摄影机处于与被拍对象的眼睛相同的高度时进行的拍摄。这种镜头是客观视角下的镜头，也是最常用的。

5. 倾斜镜头

倾斜镜头就是类似于人歪着头看时拍到的镜头。这种镜头具有不平衡感，使画面充满不稳定性与不确定性。一般用来表现无所适从、迷茫的心理活动或者面临危机等，制造一种紧张、焦虑的气氛。

使用不同的镜头运动方式和拍摄角度，可以避免单一镜头造成的单调乏味，也只有优秀的视频策划与流畅、自然的运镜及合适的取景角度、合理巧妙的镜头相组合，才能打造出一条精彩的短视频！

2.5.4　使用空镜头

空镜头又称景物镜头，指影片中自然景物或场面描写而不出现人物（主要指与剧情有关的人物）的镜头，如图 2.46 所示。

常用以介绍环境背景，交代时间空间，抒发人物情绪，推进故事情节，表达作者态度等，具有说明、暗示、象征、隐喻等功能。在短视频中，空镜头能够产生借物喻情、见景生情、情景交融、渲染意境、烘托气氛、引起联想等艺术效果，在情节的时空转换和调节影片节奏方面也有独特的作用。

图 2.46　自然景物

空镜头有写景与写物之分，写景空镜头为风景镜头，往往用全景或远景表现，以景为主、物为陪衬，如群山、山村、田野、天空等；写物空镜头又称"细节描写"，一般采用近景或特写，以物为主、景为陪衬，如飞驰而过的火车、行驶的汽车等。如今空镜头已不单纯用来描写景物，已成为影片创作者将抒情手法与叙事手法相结合，来加强影片艺术表现力的重要手段。

空镜头也有定场的作用，如发生在山林里的一个故事，开篇展示山林全景，雾气围绕着小山村，表现出神秘的意境，如图 2.47 所示。

图 2.47　山林全景

2.5.5　移动镜头

动静结合的拍摄即"动态画面静着拍，静态画面动着拍"。在拍摄正在运动的人或物时，镜头可以保持静止，如路上的行人、车辆等，如图 2.48 所示。这类镜头的画面属于动态画面，如果镜头也运动起来，画面将会变得混乱，找不到拍摄的主体。

图 2.48　路上行人与车辆

　　当拍摄静止的画面时，镜头也一起静止会显得画面有些单调。在拍摄时可以使用滑轨从左至右缓慢移动镜头，或上下移动镜头，如图 2.49 所示。移动时需要保持平稳，避免拍摄时的画面抖动。

图 2.49　移动镜头

2.5.6　使用分镜头

　　分镜头可以理解为短视频中的一小段镜头，电影就是由若干分镜头剪辑而成的。它的作用是用不同的机位呈现不同角度的画面，带给观众不一样的视觉感受，使其更快地理解视频想要表达的主题。

　　使用分镜头时需与脚本结合，如拍摄一段旅游视频，可以通过"地点＋人物＋事件"的分镜头方式展现整个内容，如图 2.50 所示。

图 2.50　旅游视频

第 1 个镜头介绍地理位置，拍摄一段环境或景点视频，如图 2.51 所示。

图 2.51　第 1 个镜头

第 2 个镜头拍摄一段人物介绍视频，人物可以通过镜头向观众打招呼，告诉观众你是谁，如图 2.52 所示。

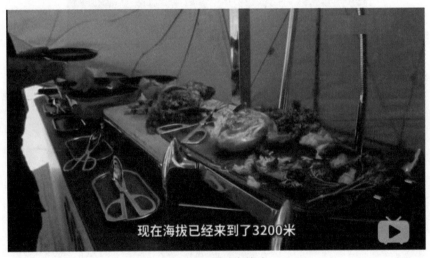

图 2.52　第 2 个镜头

第 3 个镜头可以拍摄人物的活动，如吃饭或在海边畅玩的画面。

2.5.7　延时摄影

视频是动态的，用手机或相机的录像功能就可以连续捕捉场景内发生的一切，还可以捕捉声音等媒体，与视频相比，视频每一秒就有几十帧，相当于连续地播放视频，由于有动态模糊的处理，所以看起来很连贯，当然，帧越高视频越流畅。

而这个短短约几秒的动态图耗费了摄影师几个小时的时间，用上百张视频组合后才呈现出的效果。简而言之，延时摄影可以让视频以动态的形式存在，看起来像是几秒钟的视

频，但它仍是图片，想要视频的效果，就可以保存为其他格式，加入背景音乐。这就是延时摄影的重点——可以变成图片，也可以变成视频。如果想要延长"视频"的时间，就必须拍摄更多的视频来延长后面的内容，这是让视频动起来的技巧。

2.5.8　慢动作拍摄

慢动作指的是画面的播放速度比常规播放速度更慢的视频画面，之所以画面的播放速度慢，是因为慢动作视频的每秒帧数比常规速度视频要高很多，即每秒内播放的画面要更多，呈现出来的细节更加丰富，画面就要比正常速度的视频更慢些。

在大部分手机自带相机的拍摄模式中，都有"慢动作"模式，有些手机也叫作"慢镜头"直接切换到慢动作模式即可拍出具有慢动作效果的画面。慢动作视频画面的播放速度较慢，视频帧数通常为 120fps 以上，记录的画面动作更为流畅，也叫作升格。

拍摄慢动作视频对光线的要求较高，尤其是拍摄 8 倍或 32 倍慢动作时，光线一定要非常强才能拍摄到更加曝光到位、更加流畅的画面。因为慢动作视频每秒需要播放更高的帧数，即每秒需要捕捉到更多的画面，如果光线不够强，拍到的视频画质就会比较差，慢动作的倍数设置得越高，就越需要更强的光线才能保证画面的清晰度。拍摄慢动作时也需要保证手机的稳定，稳定地手持或借助脚架、稳定器拍摄都可，在拍摄过程中如果手机比较晃动，画面就会不稳定。

另外，慢动作适合拍摄运动速度比较快的景物，如果拍摄运动速度很慢或者静态的景物，拍出来的画面会特别慢或者是静态的画面，缺少动感。

2.5.9　绿幕的使用

绿幕是用来抠像的，也就是说在后期处理时要进行抠像合成，所以背景色和被摄物体的颜色要区分开来，就和 Photoshop 的魔棒工具一个道理，会选中一个颜色进行抠像。

采集图像的摄像机的三原色是红、绿、蓝，感光芯片的采集也是遵循三原色原理，但是信号的采集是 RGGB，也就是有两份绿色，所以导致摄像机对绿色最敏感。而且绿色对人眼的刺激也比较大。绿色和蓝色是人体肤色中最少的颜色，因为一般人的肤色，尤其是我们亚洲人，肤色多为暖色调，偏红、偏黄比较多，因此如果是红幕的话，人体也会受影响。所以在众多电影拍摄时都会使用绿幕。

1. 使用正确的绿幕

要使用不反光的绿幕材料，并寻找"色键绿"和"数字绿"等颜色，这些颜色适合与绿幕一起使用。夜景拍摄时也可以使用蓝幕材料。

2. 将拍摄主体与背景分离

拍摄主体至少离绿幕 1.8m 左右，这样能最大范围地减少散射和绿幕背景上的阴影。

3. 格式的选择

以最高比特率进行拍摄。10bit 的颜色肯定比 8bit 好，ProRes 422 和 444 也是不错的选择，如果能拍摄 RAW 格式（未经处理的原始拍摄影像格式）的视频则是更佳的选择。

4. 正确曝光背景

分别对前景和背景布打光。均匀地给绿幕打光也很重要。正确的曝光有助于避免绿色光的散射。

5. 减少动态模糊

用更快的快门速度来减少动态模糊，这样有助于拍摄更干净的抠像画面。如需要动态模糊的效果可在后期添加。

6. 后期剪辑调整

使用后期剪辑软件来实现绿幕抠像，在这里推荐简单易上手的视频剪辑软件——剪映。

思考题

1. 拍摄角度包括哪些?
2. 拍摄方向有哪些?
3. 拍摄景别如何应用?
4. 运镜采用哪种方法，如何设计?
5. 怎样进行短视频拍摄?

第 3 章　常见的视频构图方式

摄像创作离不开构图，这就像练书法离不开章法。在摄像中，由于内容和形式是不可能分割的，因此，构图是不可能事后补上的。好的构图可以让你的视频更加出色，不恰当的构图会让你的视频黯然失色。下面介绍一下摄像中常用的几种构图方法，让你的视频更加出彩。

3.1 视频构图

提到视频构图，可能很多视频拍摄者也不太清楚，甚至从没听过。视频构图就是将现实生活中三维立体的世界通过镜头再现到二维平面上；通过对画框内景物的取舍与光线的运用，对画面起到突出主体、聚集视线和美化的作用。

视频构图主要由以下三要素组成。

（1）主体：画面的主要表达对象，主体可以是人，也可以是物。

（2）陪体：画面的次要表达对象，作为主体的陪衬而出现的人或物。

（3）环境：环境是围绕着主体与陪体的，包括前景与后景两个部分。

3.1.1 水平线构图

水平线构图也称为横向式构图，即通过构图手法使画面中的主体景物在画面中呈现为一条或多条水平线的构图手法，是使用最多的构图方法之一。水平线会给人宽广、平稳、宁静的感觉，拍摄时常常遇到的情境有：坐在沙滩上静静地远眺大海；行走在一望无际的大草原上；熟透了的麦田；蝴蝶飞舞的花海等。水平线象征着广阔、平静、博大。

水平线构图的特点是能给人一种延伸的感觉，一般情况下拍摄用的都是横画幅，比较适合大场面的风光的拍摄，可以展现旷野的视觉效果。

水平线构图可分为三种：高水平线构图（为了把水平线以下的景物表现得更丰富些，同时有一定的视觉引导作用，如图 3.1 所示）；低水平线构图（为了把水平线以上的景物表现得更丰富些，同时有一定的视觉引导作用，如图 3.2 所示）；中水平线构图（通常情况是存在一种上下对称的拍摄手法，使整个画面看起来很协调均匀，如图 3.3 所示）。

图 3.1　高水平线构图

图 3.2　低水平线构图

图 3.3　中水平线构图

3.1.2　三分线构图

　　三分线构图，顾名思义就是把画面平均三等分，左右或者上下分成三部分，是一种在摄影、绘画、设计等艺术中经常使用的构图手段。可以说三分线构图是最简单、最有效的构图方法之一。

　　案例 1：上三分线构图。上三分线构图就是把画面中的线条置于画幅上方的三分之一处，起到强调主体的作用。如图 3.4 所示，把图片划分为三份，地面占据了整个画面的三分之二，天空占据了整个画面的三分之一，这种构图方式使画面中独特的地表纹理粗犷而独特，更能突出地貌特征和地理特征。

　　案例 2：下三分线构图。下三分线与上三分线相对应，就是将线条置于画面的下方。如图 3.5 所示，将图片划分为三份，天空占据了整个画面的三分之二，沙漠占据了整个画面的三分之一，天空占据了大量的画幅，使画面看上去更加空旷，夕阳残霞更加壮观，这种下三分线构图方式常用于独特的云层气候等能够突出时间、天气的拍摄场景中。

　　案例 3：左、右三分线构图。和上、下三分线构图道理相同，这里就不一一解释了。如图 3.6 所示，把人物主题放在画面的左三分之一处，而眼睛放在三分之一处的分界线

51

上，这是人像构图中最常用的方式之一。把眼睛放在三分之一处的构图线上能更好地突出人物的眼神和画面的美感。

图 3.4　上三分线构图

图 3.5　下三分线构图

图 3.6　左三分线构图

3.1.3　引导线构图

引导线构图就是利用画面中的线条去引导观者的目光，让其目光最终可以汇聚到画面的焦点。当然引导线并不一定是具体的线，只要是有方向性的、连续的东西，都可以称之为引导线。在现实生活中，道路、河流、排列整齐的树木、颜色、阴影，甚至是人的目光都可以当作引导线在摄影构图中使用。

引导线构图的作用如下。

（1）引向兴趣点（主体），突出主体，烘托主题。

（2）使画面充满美感，使近处和远处的景物相呼应，有机地支撑起画面。

（3）增加立体空间感（纵深感）。

（4）产生带入感，像看 3D 电影、玩虚拟现实游戏一样。

引导线构图可以让视频具有很好的纵深感，让视频中的前后景物相呼应，让画面有很强的立体感，并且可以划分视频的结构层次与布局情况，让视频的结构更加分明。在实际拍摄中，可以先确定引导线后，再考虑如何通过构图将观者的视觉引导到画面焦点中。

如图 3.7 所示，使用铺路石作为引导线，将观者的目光带到埃菲尔铁塔上，在这个画面中还同时使用了中心对称构图法。

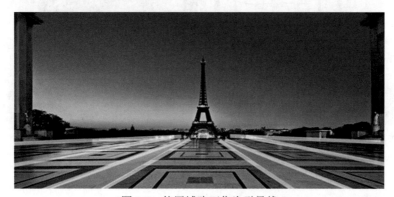

图 3.7　使用铺路石作为引导线

引导线可以是河流、车流、光线投影、长廊、街道、一串灯笼和车厢等。只要是有方向性的、连续的点或线，能起到引导视觉的作用，都可以称之为引导线。它不仅是直线、对角线、弧线，也可能是一个平面。

3.1.4　对称构图

对称之美源于自然，在日常生活中处处都可见，对称之所以为美，这是视觉美的天性使然。稍微留意一下身边的事物，就会发现我们生活在一个充满对称的世界里。人们对"对称美"的思索可以追溯到人类文明的初始阶段。早在古希腊时期，哲学家对艺术中的美的理解就多与对称有关。如亚里士多德认为"美在于秩序、对称、明确"，毕达哥拉斯说"美的线型和其他一切美的形体都必须有对称形式"等。这体现了人类在不自觉中，以普遍存在的追求对称感的审美习惯来衡量艺术作品。

　　中国人一直追求着造物里的对称美，在许许多多中国的文化国粹中，我们似乎都能看到对称元素的摄入，建筑、绘画、诗歌、瓷器、图章、书法等都讲究对称，如图 3.8 所示。中国古人把和谐、平衡的精神之美，转化到生活中的每一种具体形式上，久而久之，演变成了一种中式对称之美，给人以庄重、大气、和谐之感，变成了中国人独有的生活美学。

图 3.8　中国古典对称构图

　　对称构图的优点是将版面分割为两部分，通过设计元素的布局让画面整体呈现出对称的结构，具有很强的秩序感，给人安静、严谨和正式的感受，呈现出和谐、稳定、经典的气质。对称创造了平衡，平衡创造了和谐、稳定之美，人们通过追求画面中的视觉平衡感，从而获得心灵上的愉悦与满足。严谨秩序对称式的构图能够营造出严谨的秩序感，给人以整齐严肃、有条不紊的视觉感受。经典完美对称视觉上的平衡与和谐能给人庄重大方的美感，体现了人们对完美平和的追求之心，令版面具有经典的气质。对称构图的形式将图形和文字信息放置在画面中轴线上，采用居中对齐的排版形式，呈现出对称的状态；或以画面中轴线为中心，视觉元素分布在画面左右两边，元素形状和大小几乎一致，呈现出平衡、稳定的状态。

　　上下对称将版面一分为二，形成均等的上下两部分，呈现出对称、均衡的视觉效果。左右对称将版面分割为左右均等的两部分，通过设计元素的布局让画面整体呈现出平衡、稳定的特点。对角对称将信息分布在对角线两端，互相呼应，呈现出对角的对称、平衡状态，既具有对称的秩序性和工整性，又能打破呆板，令版面生动活泼。混合对称同一版面可以同时使用多种对称方式。

　　总结：

　　（1）对称是自然界中最常见的形式美规律，被广泛应用于各种设计中。

　　（2）常用的对称构图形式有中心对称、上下对称、左右对称和对角对称，同一版面也可以同时使用多种对称方式。

（3）对称是比较严谨规范的构图方式，可以通过文字破图、元素串联和空间融合等设计手法，巧妙破除对称构图的单一性与呆板感，也能使画面具有丰富的视觉效果和良好的设计感。

3.1.5　框架构图

框架构图就是用框架将画面主体框起来，使框架作为陪体存在。生活中有很多可以用来作为框架的元素，如门窗、镜框、洞口、树枝、栅栏开口处等都可以作为天然的取景框架，如图 3.9 所示，甚至连阴影也可以作为框架。在生活中要善于发现那些自然形成的框架，并将其利用起来，这会给视频加分不少。

框架构图的作用如下。

（1）突出主体。因为框架将画面主体框在了框中，所以观众在看视频时会受到框架的影响，主要将注意力集中在了画面主体上，从而有效突出了画面主体。

（2）遮挡不必要的元素。框架会起到遮挡的作用，将画面主体周围一些不需要的元素遮挡住。遮挡后画面就剩下了框架和画面主体，进一步简洁了画面，也从侧面突出了画面主体。

图 3.9　门窗作为框架来构图

（3）增加画面层次。有些视频之所以看起来单调，是因为缺乏层次感和纵深感。框架能够增加画面的层次感、空间感，让画面显得不那么单调。

（4）渲染画面氛围。在拍摄人文题材、街头题材时，善用前景能给视频烘托出某种特定的氛围，让视频看起来更加有故事性。

使用框架构图时需要注意以下几点。

（1）框架要有美感。

（2）框架不能喧宾夺主。

（3）框架要简洁。

（4）不能为了"框"而"框"。

（5）慎用框架作为画面主体。

3.1.6　中心构图

中心构图是把主体放置在画面的视觉中心，形成视觉焦点，再使用其他信息来烘托和呼应主体。这样的构图形式能够将核心内容直观地展示给受众，内容要点展示得更有条理，也具有良好的视觉效果。中心构图的"中心"可以理解为画面的视觉中心，而不是画

面的绝对中心位置，在设计时也经常会把主体的重心往四周偏移，可以避免因使用中心构图而产生呆板感。中心构图的优点是凸显主体，其将主体放置在画面中心进行构图，可以使主体最为突出、明确，常将产品本身、人物形象和主题内容作为画面的主体，成为画面的视觉中心，给人以最直观的视觉引导。醒目地将主体设置在画面的中心位置，能引导受众将视线聚集在想要突出的内容上，提高画面的注目效果，引起观者的高度注意，如图 3.10 所示。

图 3.10　中心构图

生动活泼的中心构图重点突出、主次分明，画面具有很好的层次感，鲜活生动、富有趣味性，能产生良好的视觉体验。设计中心构图的要领在于放大主体，通过放大主体视觉元素，与周围元素形成体量之间的差异来制造视觉冲突，强烈的对比可以形成视觉落差，增强版面的节奏和明快感。运用色彩对比不仅可以有效地突出重点、区分信息，还可以起到装饰画面的作用。大面积的背景色与少量的主体色形成的强烈的对比效果，能够第一时间把观者的视觉引导到主体上。利用明暗对比可以使视频产生强有力的反差效果，能让观者第一时间捕捉到主体和重点。

中心发散以主体为中心，其他的内容放射编排，向四周不断延展、散发或者聚拢，有利于聚焦视线，凸显位于中心的内容，获得更高的注目度，同时使画面更动感并富有活力。当我们看到圆形时，会产生寻找圆心的愿望，所以使用圆形很容易形成视觉的聚焦，从而快速吸引人的注意力。借助画框、色块和线框可以让主体的聚焦性更强，同时也会在一定程度上让画面的主体形式更加的丰富。中心构图通过主体与其他元素之间叠压编排、虚实对比、远近对比体现空间关系，不仅能突出重点信息，而且能够较好地营造氛围感、场景感和立体感。还可以使用空间的留白来突出主体，给予主体充分的主导地位，降低次要元素对主体的影响，让受众的视线聚焦在重点内容上。

中心构图的特点如下。

（1）中心构图可以将核心内容直观地展示给受众，能很好地提高信息的传达效果和效率，也具有良好的视觉效果。

（2）中心构图的优势是重点突出、主次分明，能引导受众的视线聚集在想要突出的内容上。

（3）中心构图常用的设计形式有放大主体、色彩对比、明暗对比、中心发散、圆形聚焦、借助画框、空间对比等。

- 放大主体：与周围元素形成体量之间的差异来制造视觉冲突，强烈的对比可以形成视觉落差，增强版面的节奏和明快感。
- 色彩对比：可以有效地突出重点、区分信息，还可以起到装饰画面的作用。大面积的背景色与少量的主体色形成了强烈的对比效果，能够第一时间把读者视觉引导到主体上。
- 明暗对比：可以形成强有力的反差效果，能第一时间让读者捕捉到主体和重点。
- 中心发散：其他的内容放射编排，向四周不断延展、散发或者聚拢，有利于聚焦视线，凸显位于中心的内容，获得更高的注目度，同时使版面充满动感和活力。
- 圆形聚焦：圆形给人饱满、完整的视觉感受。当我们看到圆形，会产生寻找圆心的愿望，所以使用圆形很容易形成视觉的聚焦，快速吸引人的注意力。
- 借助画框：借助色块和线框可以让主体的聚焦性更强，同时也会在一定程度上让画面的主体形式更加的丰富。
- 空间对比：版式设计并不局限于一个平面上的层次，通过主体与其他元素之间叠压编排、虚实对比、远近对比体现空间关系，不仅能突出重点信息，而且能够较好营造氛围感、场景感和立体感。

3.1.7　透视构图

透视构图法在西方广泛应用于设计行业。透视构图法与中国画构图法是两个不同的体系，中国画的画面由虚灵的空间构成，也是画家表现内涵的一种"心像"，这是一种写意的绘画方式，学习起来有一定的难度；而透视构图法是用于再现空间的线性透视的方法，能逼真地再现事物间的真实关系，且简单易学。

因为我们的眼睛会欺骗大脑，导致相同物体的成像在由人的视觉反射到大脑的过程中形成了"近大远小"的错觉，所以学习透视构图法。这句话的意思是说被摄体离镜头越远，显得越小；镜头离被摄体越远，被摄体外观上的大小变化越小。越靠近镜头的东西显得越高，越远离镜头的东西显得越低，这就是错位摄影的原理。

透视可分为平行透视和中心透视。

1. 平行透视

平行透视意味着现实中的平行线条在画面上看起来也是平行的，如图 3.11 所示。平行透视的拍摄诀窍是将相机或手机的机背与被摄物体的面保持平行。镜头尽量选择 50 ～ 135mm 的焦距，虽然广角镜头的透视感强，但是由于强烈的畸变会把平行线变成曲线。

图 3.11　平行透视

2. 中心透视

中心透视意味着现实中的平行线条在画面上看起来在远处汇聚于一点或多点，这个点就是消失点。利用中心透视构图法呈现的画面更自然，更有纵深感。中心透视可分为一点透视、两点透视、三点透视，如图 3.12 所示。

图 3.12　中心透视

1）一点透视

一点透视就是我们看见的物体连接成的线条在远处消失或汇聚到了一点。

在摄像中可以用很多方法来表现透视，用广角镜头就是一个很好的方法，因为广角镜头"近大远小"的效果很明显，利用广角镜头，一组线条会在远处汇聚成一点，再配合边框的切割，可使原本平淡无奇的风景变得生动而富有戏剧性。一点透视的运用在被建筑物环绕的环境中特别明显，也可以用在道路、铁轨、隧道、河流、海滩等所有有平行线条的风景的拍摄中，当然这个线条可以是直线，也可以是曲线。

2）两点透视

两点透视就是画面中延伸出的虚拟线相交于两个点。在建筑摄影中常使用两点透视来

使画面更有生气，使用广角镜头会使这种效果更强烈，但多数广角镜头，尤其是变焦镜头会产生桶形畸变，使线条变弯曲。

3）三点透视

三点透视一般用于超高层建筑或者俯视、仰视物体的拍摄中，简单来说就是物体有三个消失点。这种效果可以使建筑物的纵深感和宏大感更强烈。这在低角度和仰拍特别高大的建筑时效果强烈，当然从顶端俯拍也会有这种效果。

与透视密切相关的另一个概念是视觉引领线条。当你第一次欣赏一段视频时，你的视线很自然地会被某些线条引导向画面中的某个区域，这个线条就是视觉引导线。

对视频构图的研究，实际上就是对形式美在摄像画面中具体结构的呈现方式的研究。视频构图就是要研究以表象形式结构在摄像画面中形成的美的表现形式。诚然，经典的表现形式结构是历代艺术家通过实践用科学的方法总结出来的经验，是适合于人们共有的视觉审美经验，符合人们所接受的形式美的法则，是审美实践的结晶。从总结的形式美表现形式来看是多样的，而每一形式都有针对不同内容的表现方法。

3.1.8　对角线构图

对角线构图其实是引导线构图的一类，将画面中的线条沿对角线方向展布，便形成了对角线构图。沿对角线展布的线条可以是直线，也可以是曲线、折线或物体的边缘，只要整体延伸方向与画面对角线方向接近，就可以视为对角线构图，如图 3.13 所示。

图 3.13　对角线构图

3.1.9　井字形构图

井字形构图也称为九宫格构图。在手机摄影中常常会用到井字形构图这种构图方式。为了更好地达到突出表现主体的效果，把主体放在井字形的交叉点上，往往效果会很好，如图 3.14 所示。

图 3.14　井字形构图

3.1.10　三角形构图

三角形构图就是指利用画面中的若干景物，按照三角形的结构进行构图拍摄，或者是对本身就拥有三角形元素的主体进行构图拍摄。这些三角形元素可以是正三角形、斜三角形或倒三角形，如图 3.15 所示。

图 3.15　三角形构图

3.2　利用景深，变换虚实

许多人在接触摄像之初都会被一段背景虚化的视频所吸引，这里的背景虚化其实就是"景深的深浅"。景深的概念虽然许多人并不清楚，但肯定都有所感受，无论是一张背景虚化的静物，还是一张全域清晰的风光，都利用到了景深这一概念。

3.2.1　大光圈

大光圈的意义主要在于对夜景视频的宽容度更高，还有就是营造虚化的背景，如图 3.16 所示。

图 3.16　大光圈拍摄

受到空间的限制，手机镜头的光圈基本都是恒定的，虽然有的手机中的相机 App 里可以调节光圈值，但是视频营造出的氛围主要是通过手机内部软件的算法优化而产生的，这与单反相机的镜头还是有区别的，当然单反镜头的光圈也有恒定的。

手机受到空间的限制，更强调看得清，更注重机器算法优化；而单反则更强调物理成像的真实效果，在视频中记录了更多细节，为后期提供更多可能，其对比如图 3.17 所示。

（a）手机拍摄　　　　　　　　　　（b）单反拍摄

图 3.17　手机拍摄与单反拍摄的对比

大光圈的作用不容小觑，主要包括以下 4 点。

（1）浅景深效果。要拍出浅景深的虚化效果，需要使用大光圈，光圈与主体对象的距离适宜。

（2）暗光拍摄。大光圈可以在单位时间内进入更多的光线，在暗光环境中可以拍出更明亮的视频。

（3）人像摄影。定焦大光圈就是拍出优秀人像的必备条件，和浅景深相同，大光圈可以使人物主体更突出。

（4）大光圈会让手机更适合拍夜景。

3.2.2 长焦

现在的手机摄像头都是由多个不同焦距的镜头组合到一起，通常是一个主摄、一个超广角、一个或两个长焦，由此衍生出了很多变化。一般来说如果主摄是 27mm，那么会再选择一个 85mm 的 3x 长焦；如果是高端影像旗舰还会再配一个 135mm 或者 270mm 潜望长焦，而现在衍生出的新方案则是配备 50mm，也就是 2x 长焦，称之为人像摄像头，如图 3.18 所示。

图 3.18　手机长焦

通过对比不难发现，手机摄像头中的主摄和超广角基本只是升级像素数，其他变化不大。而长焦摄像头是在不断变化的，这是因为不同手机品牌对拍摄的理解、不同的优化策略基本都体现在长焦摄像头上。可以说每个手机品牌对于长焦摄像头都下了极大的功夫，而且多年来一直在不停尝试各种组合。如果说手机品牌多年来如此努力的探索只是为了验证长焦没用，那肯定没人信。

超广角和长焦对手机摄像头进行了两种不同方向的扩展。超广角负责扩展视野，让我们眼界更开阔；长焦则负责拉近我们与事物之间的距离，让我们能够见微知著。这两年爆发式流行起来的拍鸟热潮，也让长焦在摄影 / 摄像爱好者手中成为了绝对主力，长焦摄像头在手机上的作用也大抵如此，如图 3.19 所示。

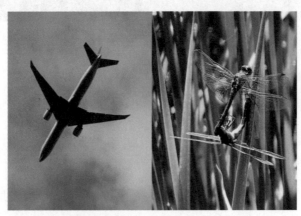

（a）超广角　　　　　　　（b）长焦

图 3.19　利用超广角和长焦进行拍摄

为什么各个手机品牌一直努力在长焦端探索呢？因为对于超广角，除了在尽量不失真的情况下让视野更大一点之外，似乎已经找不到明确的进化方向了。最近有的手机开始配备鱼眼摄像头，也许能算作在超广角端的另一种探索。若非如此，超广角所呈现给我们的只有视野更开阔，但又不能真的像人眼视野那样开阔。可以这么说，超广角带来的除了大视野，其他就没了。但长焦就不一样，它更能体现摄像头模组的价值，如图 3.20 所示。

图 3.20 利用长焦镜头进行拍摄

对于喜欢拍摄的人来说，超广角记录的内容过于丰富，以至于很难去仔细辨识其中究竟包含了什么。长焦则会让特定的事物呈现得更具体，也就是让视频有焦点、有主题。要想用超广角呈现出主题，方法只有一个，那就是裁切，不同的裁切其实就等效于不同的长焦效果，且还会造成画质下降，那为什么不直接用长焦进行拍摄呢。

当我们明确要拍摄的主体时，使用长焦显然比使用超广角更可靠。所以才衍生出来了拍人的 2x 长焦、放大主体的 3x 长焦、拍摄更远距离的 10x 长焦。从某种意义上说，长焦是人眼视觉的加强，能让我们看到一些肉眼无法清晰看到的东西如图 3.21 所示。

图 3.21 长焦镜头拍摄图

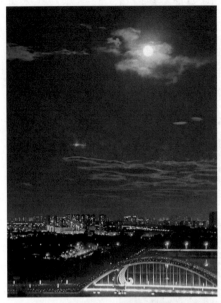

图 3.22　拍摄

为什么有时候长焦视频更吸引人呢？因为如果没有长焦，我们就要在人力难以抵达的位置按下快门，同时长焦拍摄还要好好规划哪些景物该出现在视频里、哪些不该出现。把远景的创作元素融入视频中，这才是让手机真正接近相机的时刻，而不仅仅是堆叠像素去"秒杀单反"。所以有了长焦手机，更容易让用户感受到拍摄的乐趣，如图 3.22 所示。

另外长焦还有一些比较特殊的玩法。为什么有的人拍摄出的月亮就非常大？因为拍摄时可以用长焦把月亮放大一点，不过这对于手机来说还是一个相当大的考验。还可以利用长焦摄像头的光学特性来压缩空间，例如一个在故宫昭华门拍摄的视频刚好就用到了该功能，把原本距离很远的很多道门压缩在一个看起来不太深的空间里，如图 3.23 所示。

实际上利用光学特性来压缩空间也是手机长焦拍摄的另一个好处。图 3.24 中这个门口的街道的宽度根本不容许传统相机架设起长焦镜头后还能兼顾视野，相比之下手机就能轻松做到。既然已经拿起手机，不妨试试手机的长焦摄像头，如图 3.24 所示为利用手机长焦摄像头在生活中进行的拍摄。

图 3.23　长焦拍摄

图 3.24　生活拍摄

另外就是老生常谈的内容了。长焦带来的物理景深的效果，可不是"计算摄影"能轻松模拟的。所以即便是日常拍摄，2x 和 3x 长焦摄像头虽然可能规格弱一些，但拍出来的视觉效果往往比主摄效果更好，如图 3.25 所示。

图 3.25　不同的长焦设置拍摄

3.2.3　改变距离

1. 焦距调整

打开手机拍照，屏幕会有广角、1x、2x、3x、5x 这样的数字，它们代表的就是焦距，如图 3.26 所示。

图 3.26　焦距调整

不同焦段拍摄出来的画面效果也是不一样的，例如，广角拍摄的画面范围更广一点，如图 3.27 所示。而 1x 是手机相机默认的拍照焦距，比较常用。

图 3.27　广角拍摄

总之，焦距倍数越大，拍摄的视野范围就越小。

2. 对焦点

确保一段视频是否清晰，对焦点就尤为重要。

拍摄前，单击屏幕会出现一个边框加小太阳的标识，想要哪里清楚，将对焦框放在哪里就可以了，如图 3.28 所示。

图 3.28　对焦点

3. 曝光调整

上面我们提到了，单击屏幕会出现一个小太阳的标识，通过上下滑动小太阳，就可以改变画面的明暗度。向上是提高曝光，画面变亮；向下是降低曝光，画面变暗，如图 3.29 所示。

图 3.29　曝光调整

4. 大光圈

想要拍出虚化的画面效果，调整到大光圈模式就可以了。以华为手机为例，既可以调整焦距，也可以调整光圈的数值，如图 3.30 所示。

图 3.30　大光圈

F 后面的数字越大，虚化效果就越小，虚化效果越好。

5. 夜景

夜景模式下，可以手动调节 ISO 感光度、焦距、快门速度这三个参数值，方便大家获得更好的画面效果，如图 3.31 所示。

图 3.31　夜景

一般来说，ISO 设置为 100 时画质最好，快门速度设置为自动即可。

6. 专业模式

手机的专业拍照模式中可以调节的参数就比较多了，如测光模式、感光度（ISO）、快门速度（S）、曝光值（EV）、自动对焦（AF）、白平衡（AWB）等，但是在实际的拍摄过程中，只有快门速度和感光度需要手动调节比较多，其他基本上都不需要动，如图 3.32 所示。

图 3.32　专业模式

3.2.4　后期处理

后期处理是摄像中很重要的一环，能让你的视频焕然一新，甚至是改头换面。下面以图 3.33 所示的这张暴雨来临前的图作为例子进行后期处理（使用的后期处理 App 为"泼辣修图"）

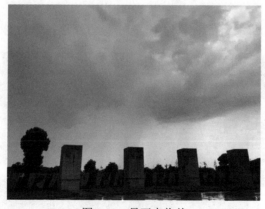

图 3.33　暴雨来临前

进行后期处理之后的效果如图 3.34 所示。

图 3.34　处理后

不要说"后期处理后画面就不真实了"，其实，有时候通过后期处理恰恰才能更好地反映人眼看到的真实——要知道，人眼的"宽容度"比相机可高多了。

实际上，后期处理之后的图更加接近当时的视觉效果，因为我们用肉眼看到的确实是"黑云压城城欲摧"的景像。

而手机拍摄出来的视频却有点灰蒙蒙的，光差也较大。基本处理思路是：去雾—渐变滤镜。

首先从相册里导入图片，如图 3.35 所示。

图 3.35　导入图片

然后使用"去雾"功能，如图 3.36 所示，可以看到，天空的细节一下子就出来了。

图 3.36　去雾后

68

接着再新建一个径向渐变滤镜，将渐变的方向调整为竖直的渐变方向，如图 3.37 所示。

图 3.37 增加滤镜

在新建径向渐变滤镜的过程中请注意以下三个数值。

曝光：提高曝光，获得画面的更多细节。

高光：降低高光，凸显天空的细节。

羽化：羽化值越大，效果就越自然。

调整数值后的效果如图 3.38 所示。

图 3.38 调整数值后

思考题

1. 视频构图有哪几种?

2. 简述视频构图的原理。

3. 什么是景深?

第 4 章　视频拍摄中常用的光线、色彩与光影

　　不管是拍摄照片还是拍摄视频，光线运用得好，可以让拍摄出的照片或视频的效果提升不少。在拍摄的过程中不仅要运用顺光、侧光、逆光等来突出表现物体与人物，同时要确保视频的清晰度，明一片暗一片是不行的。当场地的光线不足时，可以适当通过打光来补充。正确地运用色彩与光影，不但可以使黯淡的视频变得明亮，而且还能使毫无生气的视频充满活力。

4.1 光线

4.1.1 顺光拍摄

顺光又称为正面光，即光源与相机的方向一致。一般在外景的情况下不会直接使用顺光，否则容易因视频的过曝、失去细节的过渡而导致视频不好看。

一般情况下不建议在阳光比较强烈的时候用顺光在外景拍摄，因为这样拍摄出来的视频比较容易过曝，让视频失去层次感，而且在强光下色彩也得不到比较好的表达。

1. 外景

可以通过遮挡物来降低光线的强度。可以用很多东西当作遮挡物，如路边的树、叶子、花甚至是草。只要能把光线的强度降下来，就可以进行拍摄，如图 4.1 所示。

图 4.1 树叶遮光

而在阴天的时候，我们也可以用顺光进行拍摄。因为阴天的顺光和强光下室内的顺光，都有柔和的效果，但不同之处是阴天的外景色彩会稍微淡化。如图 4.2 所示，可以看出，阴天的光线其实也是很柔和的（只要不是暴雨前兆的那种阴天）。

2. 室内

除了利用遮挡物，在顺光的情况下也可以转移到室内进行拍摄。因为光线通过窗户、阳台等照射进来后，强度已经没有在室外的时候那么强了。而且在室内用顺光拍摄的视频也会显得更加的柔和。如图 4.3 所示，即使在室内让人物直面光线，人物的皮肤也会显得很柔和，而且场景的色彩也可以得到很好的表达。

图 4.2　阴天拍摄

图 4.3　室内拍摄

4.1.2　侧光拍摄

侧光指光源从被摄体的左侧或右侧射来，这种光线可以让人物更加立体，过渡更加细腻。侧光也是比较常用的光线，侧光可以勾勒人物的轮廓，使人物有层次，使细节更丰富。

在使用侧光进行拍摄时，要注意的就是要找到光源。因为找到光源后才能控制拍摄的角度，再进行侧光或逆光的拍摄。

1. 室外

侧光是室外比较常见且比较容易运用的光线。在室外运用侧光进行拍摄不容易过曝，而且可以让视频有更好的明暗过渡关系，让人物更突出，如图 4.4 所示。所以拍摄时不妨多转转，寻找光线的角度。

图 4.4　室外侧光拍摄

2. 室内

在室内拍摄的话，同样只要找到主光源的位置就可以通过调整角度来进行侧光的拍摄了。

室内侧光的光线较为柔和，能塑造更好的立体感，让画面的过渡更有层次。同样地，室内的侧光可以把人物的五官变得更加立体，皮肤更加柔和。因为当有侧光时，天气应该

是比较好的，如果使用顺光拍摄的话视频会容易过曝。那么这个时候选择侧光进行拍摄就再好不过了，如图 4.5 所示。

图 4.5　室内侧光拍摄

4.1.3　逆光拍摄

逆光也称为背光，即光源来自被摄体的后方。一般这种光线用来表达浪漫或安静的氛围。因为逆光会给视频一种模糊、朦胧的氛围，在这种氛围下人们的思想境界可以得到提高。

逆光的角度适合的话，会在画面中形成一个镜头光晕，这种光晕可以用来营造氛围。逆光也是比较需要"运气"的一种光线。因为拍摄逆光的话，不仅需要天气好，而且太阳照射的角度要足够低，且拍摄场地的周围没有太多的遮挡物。这三个条件都满足时，才有可能在外景拍摄中把逆光人像拍好。逆光的效果大致上有以下三个。

（1）勾勒轮廓。

（2）柔化五官。

（3）强烈的视觉冲击感。

1. 室外

逆光也可以让人物变得立体，它与侧光不同的是，侧光是让视频有一个明暗的过渡对比；而逆光是勾勒人物的边缘轮廓，使其突出立体，如图 4.6 所示。

图 4.6　室外逆光拍摄

2. 室内

在室内拍摄逆光的话就比室外容易多了。室内的逆光与侧光一样，只要找到照射的主光源即可，只是角度不同而已。室内的逆光也是以勾勒轮廓、突出主体为主，也有柔化五官的作用，如图 4.7 所示。

图 4.7　室内逆光拍摄

4.2　色彩的搭配

在摄影中，除了构图和光影外，最影响视频美观度的就是色彩了。

4.2.1　单纯色彩

单纯色彩是指画面的色彩比较单一，看上去基本上只有一种色彩，如沙漠、一片树叶、一朵小花等，这些景物也有其独特的魅力。

图 4.8 所示图片由阴影与光构图，画面基本由黑白两色构成，地板的缝隙与光暗分割线形成了对比，光明与黑暗交错，分割线也起到了引导线的作用，将观众的视线引导到远处，形式感强烈。

图 4.8　单纯色彩

4.2.2　邻近色彩

　　色轮是研究颜色相加混合的颜色表，通过色轮可以展现各种色相之间的关系，如图 4.9 所示。而邻近色彩就是在色轮上比较靠近的颜色，例如绿、黄绿、黄就是邻近色彩。

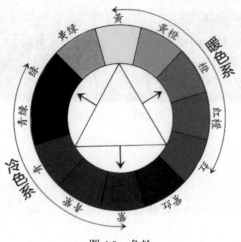

图 4.9　色轮

　　绿色的墙和青色的沙发是邻近色彩，拍摄时将这两种颜色搭配在一起，既可以增加画面的层次感，也可以使其看上去更加和谐，如图 4.10 所示。

图 4.10　邻近色彩

4.2.3　互补色彩

　　互补色彩是指按一定比例混合后可以产生白光的两种颜色，比较常见的互补色彩有红色和绿色、黄色和紫色、蓝色和橙色。

　　如图 4.11 所示，画面中的天空就是蓝色和橙色组合而成的互补色彩，可以让画面的颜色更加丰富，同时也降低了色彩之间的跳跃感。

图 4.11　互补色彩

4.2.4　对比色彩

通过在画面中选择几种对比鲜明的颜色，并将这些色相、饱和度、明暗度对比相对比较大的颜色并置，可以产生一种强烈的跳跃感，对比色彩是手机拍摄中经常运用的色彩处理方法。

例如，黄色和蓝色分别属于暖色系和冷色系，而且它们在色轮上属于相对位置的两种颜色，在手机拍摄时运用这两种颜色可以产生比较强烈的对比，从而增加画面的视觉冲击力，如图 4.12 所示。

图 4.12　对比色彩

4.3　光影的使用

场景的光影和明暗在取景和构图上有许多积极的作用。光线的情况对于场景的选择、判断有相当关键的影响。我们讨论的是带景人像，许多大场景中的明暗层次、现场光位，并不一定是人造光（如闪光灯）可以模拟出来的。因此拍摄前需要先评估环境光的方向、光影的位置、明暗情况，然后再确定模特的位置，并确认最终可能拍出什么样的画面。

4.3.1　自然光

大家都知道有光才有拍摄，所以光线对视频的成败起到相当重要的作用。在室内可使用各种人造光源，如闪光灯、光管等；而在室外环境，则可善用自然光，即阳光照射至地球上的光线。大家或许已经发现，就算是拍摄相同的主体，在不同时间所拍摄出来的效果也会有所不同，画面有时可能会显得较为生硬，有时又可能显得较为柔软；又或是有时颜色偏向冷色调，有时则偏向暖色调，这些其实都与自然光有关。

拍摄时的时间、天气及相机的方向都会影响自然光照射于主体上所呈现的效果。投射于主体上的自然光主要有三种光线，分别是直射光、散射光及反射光。直射光的例子有不受云雾遮挡的自然光，这种光会产生较暖的颜色，利用这种光线所拍摄的影像会有较高的对比度；而散射光，例如穿过云雾的日光，则会产生较冷的颜色，所拍摄的影像对比度较低；而反射光则是来自其他反射表面的光线，光线较为柔和。至于主体是受到哪种光线的照射，便得视拍摄时间以及天气因素而定，这些都会影响影像的白平衡以及对比度，如图 4.13 所示。

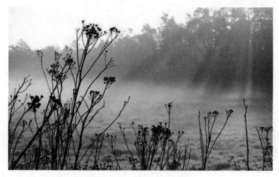

图 4.13　自然光拍摄

4.3.2　人造光

人造光的使用必不可少。相比单纯的自然光拍摄，利用人造光拍摄的优势有很多，例如，光的朝向、光的强弱及光的颜色等各种相关元素的自由操控度都更高，如图 4.14 所示。

图 4.14　人造光拍摄

思考题

1. 手机拍摄都包括哪些模式?
2. 如何利用景深变换虚实?
3. 构图方式都有哪些?
4. 色彩如何使用?
5. 光影如何使用?

第 5 章 短视频剪辑的 基础知识

　　后期处理，即剪辑，与摄像一样，有很多关于美学、节奏感、画面感的要求，并不是随随便便剪的视频都能火。后期处理对于摄像来说就是灵魂。如果后期处理的技术差、审美差、画面协调感差，那么即使摄像拍摄的素材再好也拯救不了。

5.1 短视频的特点与种类

短视频是指在各种新媒体平台上播放的、适合在移动状态和短时休闲状态下观看的、高频推送的视频内容，时长为几秒到几分钟不等。内容包含技能分享、幽默搞怪、时尚潮流、社会热点、街头采访、公益教育、广告创意、商业定制等主题。由于内容较短，可以单独成片，也可以成为系列栏目。

5.1.1 短视频的特点

为什么短视频如此受欢迎？短视频可使戏剧冲突、戏剧因素高度浓缩，能够对知识进行高度提炼，从而在很短的时间里抓住用户的注意力。为什么感觉在观看电视台的完整节目时不怎么精彩，但在短视频上来看却非常精彩？可能就是这个原因——短视频把很多水分挤掉了。短视频发展如此迅速的原因是多方面的，但用户体验是非常关键的因素。

1. 功能的进化

短视频因泛娱乐功能而生，却早已超越泛娱乐概念，现已包括知识分享、政策传达、社交，并从内容上升到平台。短视频具有的平台特色，中视频和长视频并不具备。通过"内容＋科技"，短视频成为了新型的社交传播工具，从泛娱乐渗透到新闻宣传、财经、生活、教育、知识、电商营销等各个行业，与各个行业融合。在这种情况下，短视频成为互联网的第二大应用，并且进入新媒体的主战场，也进入了媒体融合的主战场，改变了媒体，改变了生活方式，也改变了社会。

2. 生态化布局

生态化布局是短视频得到持续发展的原因。从 UGC 到 PGC、PUGC、+MCN，它全面进攻，全面进入媒体市场。从社交到商业、平台、融合，最后形成短视频与其他行业价值的嫁接，形成用户价值，并且由用户直接提供价值，因此受到用户的欢迎。

3. 强化监管

随着短视频技术的发展，短视频成为视频的主流，随着短视频成为媒体的核心业务，影响不断加大。监管也从弱监管进入强监管阶段。因此在视频内容方面要守正创新，要强调价值导向、舆论导向和精神引领，并去除有害流量。在这种理念下，要持续整治泛娱乐化、整治低俗、非法出版、黄色、暴力、畸形审美、追星炒星、唯流量、节目非法剪拼改编、用户信息过度收集和使用等突出问题，司法实践已经将短视频纳入保护范围，可以说短视频已经进入规范发展的阶段。

5.1.2　短视频的种类

1. 纪录片

一条、二更是国内较早出现的短视频制作团队，其内容多数以纪录片的形式呈现，内容制作精良，其成功的运营优先开启了短视频变现的商业模式，被各大资本争相追逐。

2. 网红 IP 型

papi 酱、回忆专用小马甲、艾克里里等网红形象在互联网上具有较高的认知度，其内容主题贴近生活。庞大的粉丝基数和用户黏性背后潜藏着巨大的商业价值。

3. 草根恶搞型

以快手为代表，大量草根借助短视频风口在新媒体上输出搞笑内容，这类短视频虽然存在一定争议性，但是在碎片化传播的今天也为网民提供了不少娱乐谈资。

4. 情景短剧

套路专家、陈翔六点半、报告老板、万万没想到等团队制作的内容大多偏向情景短剧的表现形式，该类视频短剧多以搞笑创意为主，在互联网上得到了非常广泛的传播。

5. 技能分享

随着短视频热度的不断提高，技能分享类短视频也在网络上得到了非常广泛的传播。

6. 街头采访型

街头采访型也是目前短视频的热门表现形式之一，其制作流程简单，话题性强，深受都市年轻群体的喜爱。

5.2　短视频的策划

短视频的策划包括短视频的拍摄、剪辑、制作，主要是带领短视频团队拍出多种形式的风格，配合团队完成视频文案策划、脚本撰写、拍摄及剪辑整个创作视频，紧跟时下热点话题产出优质内容，具备最新的运营思维，具有一定网感和审美能力，具有编导和内容运营的相关能力。

5.2.1　短视频脚本的策划

1. 视频风格定位

首先要明确短视频的风格定位，然后根据定位发布视频。例如，若想发关于美食的视频，那就专攻美食类的视频。

2. 熟知对手

在视频创作的初期，可以观看前辈拍摄的视频，借鉴他们的经验，一定要了解和自己发布同类视频的用户，熟悉他们的章法，并且看到他们不足的地方，我们也可以避免。

3. 观看评论

要经常回复粉丝的留言，做到留住老粉，收获新粉。在初期，自己是什么定位就发什么类型的视频，不要贪多，先做好一件事情，等有一定流量之后，再去发布其他类型的视频。

4. 关键词抓住人心

视频的标题一定要新奇，吸引人心，因为一个好的标题可以增加流量，让短视频更受欢迎。

5. 优秀的团队和短视频剧本

其实拍摄短视频还需要有一个优秀的团队和一个好的短视频剧本，一个好的剧本可以吸引读者的眼球，所以需要有经验的人去写剧本，接着就是摄影师拍摄视频，最后需要一个好的团队统筹这些工作，让视频有一个统一的内容。

6. 专业的剪辑

拍摄好视频后需要专业的剪辑人员来进行剪辑，需要搭配适合的背景音乐及引人注目的标题。

5.2.2　短视频的各种素材

1. 视频素材

（1）Wedistill：一个专门给短视频创作者提供富有创意的短视频的平台。

（2）Mazwai：一个新上线的视频素材站，但使用其中的素材时需要注明出处。

（3）Life of Vids：一个可免费下载生活类场景素材的平台。

（4）Videezy：一个可以根据需要进行视频检索的平台。

（5）Pexels：一个高清视频素材库，可免费下载，主要以风景为主。

2. BGM（背景音乐）素材

（1）FREESOUND：视频拍摄者用得比较多的一个 BGM 素材站。

（2）lava：种类比较丰富的一个 BGM 素材库。

（3）爱给网：提供各种延时、音效、音乐等素材的平台。

（4）Sample Focus：一个由用户自己上传素材的 BGM 素材站。

（5）Epidemic Sound：一个可以根据情绪搜索需要的素材内容的平台。

3. 文案素材

（1）广告门：汇集了一些出自大师之手，且富有创意的广告作品。

（2）我是文案：提供文案技巧教学。

（3）运营派：除文案素材外，还教授运营技巧。

（4）TOPYS：汇集了全球的顶级文案创意。

（5）梅花网：几乎所有自媒体人都知道的文案学习站。该网站不仅提供文案素材，并且可以学习更多的内容，使自己不断进步。

4. 无版权图片素材

（1）FoodiesFeed：以美食类高清图片素材为主打。

（2）unsplash：提供非常有意境的图片素材。

（3）stocksnap：图片类别比较齐全，而且有分类导航功能，查找素材更加方便。

（4）pexels：提供国外的一些高质量素材。

5. 动图素材

（1）GIPHY：类似于动图界的谷歌，但需要用英文搜索。

（2）动图宇宙：一个最大的中文动图搜索站。

5.3　短视频后期处理软件

短视频的一般工作都在后期，后期的重点在于剪辑。剪辑的目的是让视频看起来内容更加精练，将不必要的片段取出，同时做好前后的衔接。现在的短视频创作中，很多创作者会把视频的精彩片段截取一部分放在视频的开头，留下吸引人的悬念，以提高作品的完播率。

5.3.1　剪映

剪映（见图 5.1）是由抖音官方推出的一款视频编辑工具，可用于短视频的剪辑制作和发布，带有全面的剪辑功能，有多样的滤镜和美颜的效果，并且有丰富的曲库资源。自 2021 年 2 月起，剪映支持在手机移动端、Pad 端、macOS 操作系统计算机、Windows 操作系统计算机全终端使用。

图 5.1　剪映

剪映是一款用于视频剪辑的软件，功能非常齐全，用户可以在该软件中进行视频的制作和后期处理，将自己所拍摄的视频制作成大片的效果，制作完成的视频可以上传到抖音、快手等软件上。

剪映的功能有剪辑、音频、文本、贴纸、滤镜、特效、比例、背景、调节、美颜，以及其他一些子功能。

1. 剪辑功能

利用剪辑功能可以对视频进行基础操作，包括分割、变速、旋转、倒放等。

2. 音频功能

在短视频中，BGM 是非常重要的一项元素。利用音频功能，我们可以选择剪映中内置的音乐，也可以导入自己喜欢的音乐。

3. 文本功能

剪映内置了丰富的文本样式和动画，操作简单，输入文字后动动手指即可轻松达到自己想要的效果。常用的两种方法为手动输入和自动识别。

4. 贴纸功能

剪映中有大量独家设计且精致好看的贴纸，总有一款适合你的心情。

5. 滤镜功能

剪映中内置了 5 类共 34 种风格的滤镜，可以满足大多数视频场景下的使用需求。

6. 特效功能

剪映中内置了 6 类共 91 种特效供用户选择。

7. 比例功能

剪映中可以直接调整视频比例及视频在屏幕中的大小。

8. 背景功能

剪映把背景当成了视频的画布，用户可以调整画布的颜色和样式，也可以上传自己满意的图片作为背景。

9. 调节功能

用户可以通过调节亮度、对比度、饱和度、锐化、高光、阴影、色温、色调、褪色来剪辑视频。

10. 美颜功能

在剪映中可以通过美颜功能对视频中的人物进行磨皮和瘦脸操作。

11. 其他子功能

剪映中还有以下一些子功能。

切割：可快速自由分割视频，一键剪切视频。

变速：可变速 0.2 倍至 4 倍，节奏快慢自由掌控。

倒放：可让时间倒流，感受不一样的视频。

画布：可随心切换多种比例和颜色。

转场：支持叠化、闪黑、运镜、特效等多种效果。

字体：多种字体风格、字幕特效、片头标题可以使用。

语音转字幕：可自动识别语音，一键为视频添加字幕。

抖音音乐收藏：可一键使用用户喜欢的抖音热门音乐。

曲库：拥有海量的音乐曲库及独家抖音歌曲。

变声：一秒变声，变为萝莉、大叔还是怪物的声音任选。

画面调节：拥有多种画面调节选项，拯救视频的色彩。

滤镜：拥有多种高级的专业风格滤镜，让视频不再单调。

美颜：智能识别脸型，定制独家专属的美颜方案。

5.3.2　巧影

巧影（见图 5.2）可为剪辑中的视频、图像、贴图、文本、手写文本提供多图层操作功能，如逐帧修剪、拼接和切片，实时预览，色调、亮度和饱和度控制，视频剪辑速度控制，声音渐弱渐强（整体），音量包络（视频剪辑中对时刻音量的精确控制），过渡效果（三维过渡、擦除、淡入淡出等），各种主题、动画、视频及音频效果。

图 5.2　巧影

5.3.3　Videoleap

Videoleap（见图 5.3）是一款 iPhone 可以轻松制作创意视频的应用软件，做到了易用性和专业性的平衡。该应用的编辑功能强大，无论想制作出什么效果，都可以帮助实现，这款应用软件简单易上手。

图 5.3　Videoleap

Videoleap 的亮点在于创作性很强，对于一位拥有灵感或经验的使用者，这款应用软件能够帮助用户完成比"加滤镜"更有创意的设计，从素材混合，到蒙版、特效、字幕、色调、配乐、转场动画等，通过这款应用软件，用户可以将头脑中的想法在手机上变成一段精美的短片。

Videoleap 的混合器功能非常强大，可以将图片与视频、图片与图片、视频与视频叠加在一起，做出另外一种神奇的超现实主义效果。利用叠加图像，双曝光的剪辑方法就能做出惊艳的艺术感的视频。

5.3.4　VUE VLOG

VUE VLOG（见图5.4）是 iOS 和 Android 平台上的一款 Vlog 社区与编辑工具，允许用户通过简单的操作实现 Vlog 的拍摄、剪辑、细调和发布，记录与分享生活。还可以在社区直接浏览他人发布的 Vlog，与 Vloggers 互动。

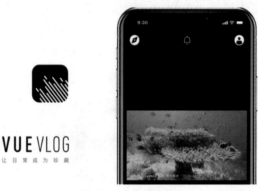

图 5.4　VUE VLOG

随着手机摄像头的发展，越来越多的人开始使用手机拍照和摄像。一般来说，摄像要比拍照的门槛更高，但是视频传播的信息量又远大于图片。VUE 就诞生在这样的背景下，希望用和拍照一样简单的操作，帮助用户通过手机拍摄出精美的短视频。该软件中有如下几个常用的功能。

分镜头：通过改变视频的分镜数，实现简单的剪辑效果。

实时滤镜：有由电影调色专家调制的 12 款滤镜可供选择，切换至前置摄像头会出现自然的自拍美颜功能。

贴纸：有 40 款手绘贴纸可供选择，还可以编辑贴纸的出现时间。

自由画幅设置：支持 1 ∶ 1、16 ∶ 9、2.39 ∶ 1 三种画幅的视频拍摄。

分享：支持分享至社交网络。

5.3.5　专业后期软件

1. Adobe Photoshop

Adobe Photoshop，简称 PS，是由 Adobe Systems 开发和发行的图像处理软件，如图 5.5 所示。PS 主要处理以像素构成的数字图像。使用其众多的编修与绘图工具，可以有效地进行图片编辑和创造工作。PS 有很多功能，在图像、图形、文字、视频、出版等各方面都有涉及。Adobe 支持 Windows、Android 与 macOS 操作系统，但 Linux 操作系统的用户可以通过使用 Wine 来运行 PS。

图 5.5　Photoshop

从功能上看，**PS** 的功能可分为图像编辑、图像合成、校色调色及特效制作几部分。

图像编辑是图像处理的基础，可以对图像做各种变换，如放大、缩小、旋转、倾斜、镜像、透视等；也可进行复制、斑点去除、修补、图像残损修饰等。

图像合成则是将几幅图像通过图层操作、工具应用来合成完整的、传达明确意义的图像，这是美术设计的必经之路；该软件提供的绘图工具可让外来图像与创意很好地融合。

校色调色可方便快捷地对图像的颜色进行明暗、色偏的调整和校正，也可以在不同颜色之间进行切换以满足图像在不同领域，如网页设计、印刷、多媒体等方面的应用。

特效制作在 PS 软件中主要由滤镜、通道及工具综合应用完成。包括图像的特效创意和特效字的制作，如油画、浮雕、石膏画、素描等常用的传统美术技巧都可借由该软件的特效完成。

2. 达芬奇

不少新手用户以为达芬奇（DaVinci Resolve STUDIO 17）（见图 5.6）只能用于影视调色，其实，达芬奇是一款具备剪辑、调色、特效和音频处理等众多功能于一身的影视后期制作软件。该软件尤其在调色领域有着出色的表现，大家可能听说过，达芬奇有自己的调色台（调色设备）、调色键盘及其他协作设备，价格不菲。

图 5.6　DaVinci Resolve STUDIO 17

达芬奇有着许多新鲜且十分强大的功能，例如，DaVinci Neural Engine（神经引擎）使用高端深度神经网络和机器学习机制，其中的很多功能都运用了人工智能技术，包括物体检测、智能画面重构、面部识别、Speed Warp 变速、Super Scale 变换、自动调色等功能。

3. EDIUS

EDIUS 的体量相对达芬奇等软件要小得多。虽然它比较小，但是并不会影响其专业的功能。该软件集视频剪辑、特效、字幕、多音轨（多轨道）、调色、合成等众多功能于一身。

EDIUS 导出视频的速度非常快，常见的 2K/4K 视频均支持编辑，且对计算机的要求相对较低。这款软件适合广播电视、自媒体、微电影、影视工作室等场景使用，如图 5.7 所示。

图 5.7　EDIUS

5.4　视频素材的基本处理

要拍摄一个优秀的视频，那么素材片段一定不少。素材处理的专业程度如何将直接影响到最终视频效果表达的好坏。

1. 分辨率

720p：倘若制作的是短视频，且只是在手机上播放的，一般 720p 是够的。目前流行的短视频平台，如抖音、快手等，720p 的优化反而更好，看起来也更清晰，所以分辨率 720p 就适用于手机。

1080p：可满足在手机及电视、计算机这些大尺寸屏幕上观看。

2K/4K：是不推荐使用的参数，因为 2K、4K 的分辨率可能会导致计算机在后期剪辑完全剪不动，需要购买更高配置的计算机，即使你的计算机剪辑得出来，也需要注意一件事：大部分的视频平台并没有那么大的服务器支持用户上传如此高分辨率的视频，因此 2K、4K 的分辨率并不建议采用。

2. 帧率

如果拍出来的视频在后期需要放慢（升格画面），帧率就要调高些；在不需要放慢的正常情况下，帧率就调低些，如 24fps/25fps。

3. 码率

码率只要取差不多合适的一个值（一般选择 8M 左右），之后直接统一用这个数值就可以了，看不出太大的差别。

4. 亮度

1）选择正确的测光位置

使用手机拍照时，用手触摸屏幕会出现一个圆圈，这个圆圈的作用就是对其框住的景物进行自动测光，当单击屏幕上的不同位置时，照片的亮度也会发生变化。

当想要拍出比较暗的效果时，可以单击屏幕较亮的位置进行测光；当想要拍出比较亮的效果时，可以单击屏幕较暗的位置进行测光。

2）掌握手机测光小技巧

当手机测光点和对焦点不在同一个区域时，又该如何处理呢？我们按照下面的方法进行操作，就可以实现一个区域对焦、另一个区域测光的效果。先是单击屏幕选择对焦位置，然后长按对焦点，直到画面出现一个白色方框，此时就可以移动中间的测光点，使其到达新的测光位置，如图 5.8 所示。

图 5.8　测光

5. 对比度

从基础层面上来说，我们进行的每个调色操作本质上都是在调对比度。若把对比度的概念再定义宽泛一些，即它是画面中任何两个特别元素之间的距离。这些元素可能是灰度（阴影、中间调、高光），可能是颜色（红色、绿色和蓝色），也可能是位置（如画面中心范围内的像素）。

下面先以达芬奇软件为例介绍一下灰度对比度。达芬奇软件中最重要的工具就是偏移色轮，在该软件中可以利用偏移色和曝光度来调整对比度。

偏移是进行画面调整的一个简单操作，即对每个像素的值进行整体的增加或减少。该操作模仿的是摄影机镜头的光圈，可以说偏移工具是调色师的曝光工具。

曝光是调色师再熟悉不过的词，但在实际操作中却经常有用户把它忘了。如果我们能一开始就把曝光调好，剩下的操作就会变得很容易。

Gain 和 Lift 工具也能用来调整对比度，只要调对了曝光，就只需要对高光和阴影做出简单调整。Gain 和 Lift 都是好用的工具，它们是对比度调整中使用方法最简单的工具。Gain 调整画面最亮的部分，而 Lift 调整画面最暗的部分。

对于 Contrast 和 Pivot 工具，单独调整高光或阴影就可以调好的情况非常少，一般二者都要同时调节，在这种情况下，调整完 Lift 和 Gain 色轮，再换到 Contrast 和 Pivot 旋钮。它们简单易用，很适合调整灰度范围。这两个工具可让你通过眼睛调整对比度，然后用 Pivot 旋钮确定阴影和高光的比例。这种方法非常适合对某个灰度范围做单一调整。

另外，还可以用 S 曲线调出一种比较"柔和"的对比度，这样就能在增加对比度的过程中保留细节。

色彩对比度即画面中不同色相之间的对比。调节色温是调整色彩对比度最简单的方法。

色温旋钮：在调整参数时，要看矢量示波器。可以看到，信号的中点越接近示波器的中点，色彩对比度越高。

设置对比度：信号越接近矢量示波器的中点，对比度越高；信号越接近示波器的边缘，色彩对比度越低。调好了对比度，那么就有一个实现画面效果的良好基础了。

对于有的画面，只需要给某个色相范围进行去饱和处理就可以得到理想的效果，有时在处理色相的同时还要调节亮度，来营造更多层次。

如果觉得单独调节上述曲线有些费时，还可以用一个 Color Warper 功能。它能把色相 vs 饱和度、色相 vs 色相和色相 vs 亮度曲线整合到一个工具中，如图 5.9 所示。

图 5.9　调节

向内、向外拖动 Color Warper 网格的控制点就可以调节饱和度，向左、向右拖动控制点可以调节色相。如果要调节亮度，先单击控制点，再调节 Color Warper 右边的亮度滑块即可。

6. 清晰度

1）擦拭镜头

手机镜头不可避免地会沾染指纹、灰尘、油渍，在大雾、阴雨等天气条件下手机镜头都会产生一定的雾气，这些问题不仅会影响照片的清晰度，还会影响相机的对焦与曝光，所以建议大家在拍摄前先擦拭一下手机镜头，如图 5.10 所示。

另外，部分手机的保护壳带有一层镜头保护膜，一些材质不好的保护膜会影响照片的呈现质量，如果发现手机拍照不够清晰，建议撕去这层保护膜。

2）拍摄时间的选择

天气因素会很大程度影响照片的通透度，充足的光线可以提升照片的通透度，而在雾天、阴天拍出来的照片会偏灰。

我们无法改变天气因素，但是可以选择在合适的时间，通过用光技巧及后期处理等方式来提升照片的通透度。

例如在拍摄花卉时，上午的光线与水分都比较充足，大部分花朵会在上午盛开，这个时候去拍花是比较合适的，如图 5.11 所示。

图 5.10　镜头擦拭前后的拍照对比

图 5.11　选择恰当的时间拍摄花卉

3）手动对焦

安卓手机的专业模式中有手动对焦功能，该功能适用于在手机无法自动识别对焦点的情况下使用。

可通过上下滑动（横屏）或左右滑动（竖屏）来选择合适的焦距。适合用于拍摄远距离的星星或者有前景、中景、远景的被摄对象，如图 5.12 所示。

7. 饱和度

改变饱和度，即通过改变画面色彩的鲜艳程度，给人们营造出视觉上的不同感受。

（1）高饱和度色彩。高饱和度的色彩更浓郁，给人张扬、活泼、温暖的感觉，更加吸引眼球。但要是色彩的饱和度过高，色彩过于浓艳就会使眼睛感到疲劳，照片缺少质感，显得不耐看，如图 5.13 所示。

图 5.12　选择合适的焦距

（2）低饱和度色彩。低饱和度色彩则给人安静、理性、深沉的感觉，更容易打造出格调满满的画面。可是，饱和度降低到极致，画面就变成了黑白色，影响色彩真实的表现，如图 5.14 所示。

图 5.13　色彩饱和度过高　　　　　　　图 5.14　色彩饱和度过低

8. 色相

色相就是色彩的样子。调整色相时，需要注意色彩之间的搭配，让照片变得和谐或刺激。常见的色彩搭配方式为相似色搭配和互补色搭配，应用于风光、静物、人像等的拍摄中。

相似色搭配方式的颜色过渡比较近，给人平和、舒适的感觉。例如，韩国网红摄影师 Dongwon 经常使用相似色来打造温暖治愈的画面，如图 5.15 所示。

互补色搭配，尤其是冷暖色调形成强烈的对比时，可有效刺激视觉，吸睛力十足。很多摄影师在拍摄重庆这座城市时，就很喜欢用青橙、蓝橙这样的魔幻色调，如图 5.16 所示。

图 5.15　相似色搭配　　　　　　　　图 5.16　互补色搭配

9. 高光与阴影

高光即指光源照射到物体后反射到人的眼睛里时，物体上最亮的那个点，高光不是

光，而是物体上最亮的部分，而且这些区域中仍然包含很多细节。高光控制的是照片中的亮部区域，如天空。

什么是阴影？阴影是指照片中曝光比较暗的地方，光线被物体遮挡时会在光源的相反位置产生阴影。这些较暗的区域仍然具有一些能看到的细节。阴影控制的是画面中的暗部区域，如地面。

按照曝光去划分照片的区域就可以实现对照片的精细调整，曝光调整的是整个画面的亮度，高光和阴影控制的是画面的局部亮度，如图 5.17 所示。

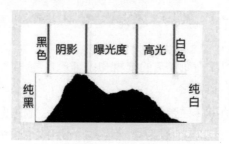

图 5.17　高光与阴影位置示意图

高光和阴影的作用：①显示更多细节，因为它可以精细化地调整一张图片。②弱化光比，例如，在正午拍摄室外人像时，人物面部的光比比较大，如果没有反光板，那么唯一可以补救的就是高光阴影。③增强质感，高光阴影的调整会比曲线调整得更加细腻，通常可以增强画面质感。

10. 色温

色温是表示光线中包含颜色成分的一个计量单位。例如，一个黑色的铁块在不断进行加热后，它的颜色会随着温度的升高而发生变化，那么变化的过程即从黑色逐渐变为红色，然后慢慢转为黄色，再到发白，最后发出蓝色的光。所以这也是为什么我们在用天然气做饭时，有经验的厨师可以通过火苗的颜色了解到温度的高低，因为火苗越蓝，温度就越高。

色温的计量单位为 K，在相机的自定义白平衡中一样可以看到这个参数，可以通过色温图来了解色温的变化，如图 5.18 所示。

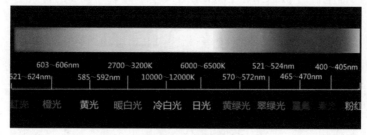

图 5.18　色温图

相机中的色温与实际光源的色温是相反的，这便是白平衡的工作原理，通过对应的补色来进行补偿。

了解色温并理解色温与光源之间的联系后，摄像爱好者可以通过在相机中改变预设白平衡模式、自定义设置色温 K 值，来拍摄色调不同的画面。

通常，当自定义设置的色温值和光源的色温一致时，能获得准确的色彩还原效果；如果设置的色温值高于拍摄时现场光源的色温，则画面的颜色会向暖色偏移；如果设置的色温值低于拍摄时现场光源的色温，则画面的颜色会向冷色偏移。

这种通过手动调节色温获得不同色彩倾向或使画面向某一种颜色偏移的手法，在摄影中经常使用。

11. 添加不同类型的素材

1）节目画面素材

画面素材分为两种类型：画面优美的素材和内容珍贵的素材。

（1）画面优美的素材。

最好的素材就是胶片拍摄转磁带的，次之是高清数字机拍摄。我们在各种形象片中见到的大多数是"胶片素材"。常见的有拍摄"故宫""钟鼓楼"的视频素材。

（2）内容珍贵的素材。

内容珍贵的素材就是很难找到的素材，例如：《开国大典》《东方红》的素材片段。因为电视节目做的是内容，所以这类素材更珍贵。

2）背景音乐素材

目前常用的背景音乐有如下几个。

（1）《豪勇七蛟龙》（The Magnificent Seven）。

大型颁奖晚会最喜欢用的背景音乐，由伯恩斯坦作曲。

（2）《故乡的原风景》。

《神雕侠侣》多次引用，哀伤感人。出自日本作曲家宗次郎 1991 年的专辑《木道》。

（3）《天气预报》主题曲。

《渔舟唱晚》（即天气预报背景音乐）是当年在上海颇有名气的电子琴演奏家浦琪璋根据同名民族乐曲改编演奏的。

（4）《简单的礼物》（Simple Gifts）。

美国 VOA 广播电台的 SPECIAL ENGLISH（慢速英语）节目的背景音乐。

（5）《雪的梦幻》（Snowdreams）。

这首《雪的梦幻》出自班德瑞的《春野》这张专辑。相当经典的纯音乐，被电台和电视台使用的次数已经无法统计，常在一些情感类（尤其爱情，有一点淡淡的哀伤）的播讲中充当背景音乐。

3）片头效果模板素材

大家都知道制作片头是一个很费劲的工作，费用也不低。片头效果模板可以解决这个问题。片头效果就是做好的片头动画工程文件，用户可以拿来换上自己的素材后直接生成片头。著名的有"小火材"等。

12. 裁剪视频尺寸

1）使用手机端软件"微商视频助手"

"微商视频助手"是一款功能丰富的视频制作 App，它可以帮助我们实现高效、省时的视频制作和编辑，提高我们在视频制作方面的处理效率。同时，这款 App 还提供了其他特色的功能，如书单视频、提词器、特效字幕、图片流动及 GIF 制作等功能，这些特色功能能够满足我们在日常生活和工作中的多种使用需求，提高创作效率。

打开软件，进入应用首页，选择"画面裁切"功能，上传视频文件后，会自动跳转至操作界面。可以看到在下方罗列了多个视频画面裁切比例的模板，其中包含了一些媒体平台的比例模板，用户可以根据自己的裁切需求进行选择。

待我们对视频画面尺寸裁切的比例确定后，还可以根据创作的需求进行画面的垂直翻转和左右翻转，增添视频剪辑的趣味性，创作不一样的视频；待完成一系列的调整后，即可单击"完成"按钮导出视频。

2）使用手机端软件"无痕去水印"

"无痕去水印"是一款功能多样的水印处理软件，它可以实现图片和视频的水印添加、去除，帮助我们快捷、方便地处理图片和视频的水印。同时，这款软件还能够帮助我们进行图片编辑、人像抠图、物品抠图、添加提词器及修改 MD5 等的操作，满足我们的不同创作需求。

打开软件，在功能首页找到"视频剪辑"功能，选择视频文件，待上传完成后跳转至操作界面；向左拖动下方操作功能栏，找到"画面比例"调整按钮，单击进入调整界面；根据自己的创作需求，选择调整的视频画面比例，完成后导出视频即可。

3）使用 PC 端软件"一键剪辑"

"一键剪辑"是一个功能简洁的视频剪辑工具，它可以进行视频画面裁切、视频截取、视频合并及视频转换等操作，帮助我们快捷地进行视频剪辑，提高剪辑效率。此外，它还提供了音频转换、视频加水印及视频 / 音频提取等功能。

安装并打开软件，在软件首页找到"画面裁切"功能，单击进入功能操作页面；将视频文件拖入窗口，或单击下方的"添加视频"按钮上传视频；进入操作界面后，可直接在右下方的裁剪比例模板中选择一个比例，也可以手动输入原点坐标、大小等进行裁切的调整；完成后，单击"立即裁切"按钮导出视频即可。

5.5 视频剪辑

扫码观看

视频剪辑是使用软件对视频源进行非线性编辑，将加入的图片、背景音乐、特效、场景等素材与视频进行重混合，对视频源进行切割、合并，通过二次编码，生成具有不同表现力的新视频，以下内容以"剪映"为例。

5.5.1　调整视频的排列方式

（1）单击"导入"视频框，如图 5.19 所示。

图 5.19　单击"导入"视频框

（2）添加视频，准备调整视频，如图 5.20 所示。

图 5.20　添加视频

（3）单击指针，如图 5.21 所示。先单击"分割"按钮█来分割视频；接着长按视频的片段，移到前面或后面即可，如图 5.22 所示。

图 5.21　剪辑（一）

图 5.22　剪辑（二）

5.5.2　复制与删除

（1）重复 5.5.1 节的步骤（1）和（2）。

（2）右击需要复制的片段，在弹出的快捷菜单中选择"复制"命令，接着右击视频轨道中的空白区域，在弹出的快捷菜单中选择"粘贴"命令，如图 5.23 所示。

（3）右击需要删除的片段，在弹出的快捷菜单中选择"删除"命令，如图 5.24 所示。

图 5.23　复制视频

图 5.24　删除视频

5.5.3　拆分与重组

（1）重复 5.5.1 节的步骤（1）和步骤（2）。

（2）拆分。将指针拖动到要分割的位置，单击"分割"图标，将视频切开，如图 5.25 所示。

（3）重组。单击右上角的"导出"按钮即可将两个视频片段合并，如图 5.26 所示。

图 5.25　拆分视频

图 5.26　重组视频

5.6　视频变速

扫码观看

（1）重复 5.5.1 节的步骤（1）和步骤（2）。

（2）选中需要变速的视频片段，单击"变速"标签，如图 5.27 所示。

（3）单击"常规变速"按钮，滑动变速块到 2.0x，即二倍速，如图 5.28 所示。

99

图 5.27　选择剪辑

图 5.28　设置为二倍变速

5.7　蒙版应用

（1）重复 5.5.1 节的步骤（1）和步骤（2）。

（2）进入"蒙版"页面，执行"画面"|"蒙版"命令，如图 5.29 所示。可以选择不同风格的蒙版。

图 5.29　进入"蒙版"页面

（3）选择自己喜欢的蒙版，如爱心版，如图 5.30 所示。

图 5.30　选择蒙版

5.8　添加转场

扫码观看

（1）重复 5.5.1 节的步骤（1）和步骤（2）。

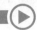

（2）进入视频编辑页面后，单击"转场"图标就会出现不同风格的转场特效，如图 5.31 所示。

图 5.31 选择转场特效

（3）选择自己想要的转场特效，调整每个转场的时长，导出视频即可，如图 5.32 所示。

图 5.32 添加转场特效

5.9　添加特效

（1）重复 5.5.1 节的步骤（1）和步骤（2）。

（2）单击"特效"按钮，如图 5.33 所示。

图 5.33　单击"特效"按钮

（3）选择一个合适的特效进行添加，如图 5.34 所示。

图 5.34　选择特效

5.10 导出成片

（1）重复 5.5.1 节的步骤（1）和步骤（2）。

（2）单击"导出"按钮，弹出如图 5.35 所示的页面，设定作品名称和导出位置并调整参数后（也可以直接使用默认参数），单击"导出"按钮即可导出视频到指定位置。

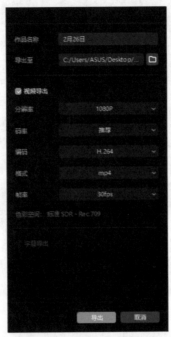

图 5.35　设定作品名称等

思考题

1. 除了本书中提及的短视频后期处理软件，你还了解哪些短视频后期处理软件？
2. 视频素材如何处理？
3. 视频如何进行剪辑？
4. 视频如何进行变速？
5. 视频如何调节音频？
6. 视频如何增加字幕与特效？
7. 如何导出视频成片？

第6章　视频调色

一个好的视频，调色是至关重要的，像好莱坞大片一样，每一部电影的色调都与剧情密切相关。调色不仅可以给视频画面赋予一定的艺术美感，同样也可以为视频注入一些情感，例如黑色调可表现出黑暗、恐惧的氛围；蓝色调可表现出科技、神秘的氛围；红色调可表现出温暖、热情的氛围等。

6.1 视频调色的基础参数

说起视频调色，大家会触类旁通地想到图片调色、加滤镜。虽然两者有细微区别，但作用是一样的。在视频中，我们常常通过调色来对视频画面的色彩和光线上有缺陷的地方进行修复，或者给视频画面赋予一定的艺术美感。

下面以剪映的视频调色为例，对各调色参数进行逐一介绍，在调节参数栏里，选择"调节"选项即可出现如图6.1所示的调色参数栏，在此对视频进行调色。

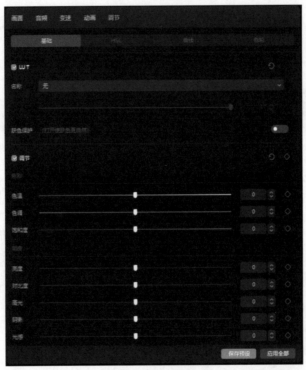

图 6.1　视频调色

6.1.1　基本调色

1. 色温

术语色温是表示光线中包含颜色成分的一个计量单位。大致可以先理解为环境中光线的颜色，这里的颜色特指黄色和蓝色，这是因为色温是一种衡量温度的单位，我们知道对物体进行加热时，物体发出的光线颜色就会逐渐变化，最开始是黄色的，当温度足够高时颜色就会呈现出蓝色，这就是色温的原理。色温的单位是 K（开尔文），色温值越高颜色越偏蓝，色温值越低颜色越偏黄。所以在日出前和傍晚时的色温比较低，而在黄昏时色温比较高。

色温在实际的视频调色中有两种用途，首先可以通过改变色温使拍摄的视频呈现不同的冷暖色调，加强画面氛围。例如，在拍摄黄昏的日落时会适当地加大色温值，这里将色温调到"50"，使画面黄色的氛围更浓烈，如图 6.2 所示。而在拍摄蓝色天空时会降低色温值，将色温调到"−50"，使天空的蓝色更加湛蓝透彻，如图 6.3 所示。

图 6.2　加大色温值

图 6.3　降低色温值

2. 色调

色调指的是一幅画中画面色彩的总体倾向，是大的色彩效果。在大自然中，我们经常见到这样一种现象：不同颜色的物体或被笼罩在一片金色的阳光之中，或被笼罩在一片轻纱薄雾似的、淡蓝色的月色之中；或被秋天迷人的金黄色所笼罩；或被统一在冬季银白色的世界之中。这种在不同颜色的物体上笼罩着某一种色彩，使不同颜色的物体都带有同一色彩倾向，这样的色彩现象就是色调。

色调是由物体在反射的光线中以占优势的波长来决定的，不同波长会产生不同颜色的感觉，色调是颜色色调的重要特征，它决定了颜色本质的根本特征。

色调不是指颜色的性质，而是对视频作品的整体颜色的概括评价。色调是指作品色彩外观的基本倾向。在明度、纯度（饱和度）、色相这三个要素中，哪种因素起主导作用，就称其为某种色调。一个作品中虽然用了多种颜色，但总体有一种倾向，是偏蓝或偏红，是偏暖或偏冷等。这种颜色上的倾向就是一副绘画的色调。通常可以从色相、明度、冷暖、纯度四个方面来定义作品的色调。

色调在冷暖方面分为暖色调、冷色调与中间色调：红色、橙色、黄色为暖色调，象征着太阳、火焰；蓝色为冷色调，象征着森林、大海、蓝天；黑色、紫色、绿色、白色为中间色调。暖色调的亮度越高，其整体感觉越偏暖；冷色调的亮度越高，其整体感觉越偏冷。冷暖色调也只是相对而言，譬如红色系当中，大红与玫红在一起的时候，大红就是暖色，而玫红就被看作冷色；又如，玫红与紫色同时出现时，玫红就是暖色。

而在剪映中，将色调调得越大，画面的总色调越趋向于紫色，如图 6.4 所示；将色调调得越小，画面的总色调越趋向于青色，如图 6.5 所示。

图 6.4　紫色调

图 6.5　青色调

3. 饱和度

视频的饱和度是指视频色彩的纯洁性、色彩的鲜艳程度，也称视频色彩的纯度。

饱和度是影响色彩的最终效果的重要属性之一。视频饱和度也被称为视频色彩的纯度，即色彩中所含彩色成分和消色成分（也就是灰色）的比例，该比例决定了色彩的饱和度及鲜艳程度。

当某种色彩中所含的彩色成分较多时，其色彩就呈现饱和（色觉强）、鲜明的效果，给人的视觉印象会更强烈，如图 6.6 所示；反之，当某种色彩中所含的消色成分较多时，色彩便呈现不饱和（色觉若灰度大）状态，色彩会显得暗淡，视觉效果也随之减弱，如图 6.7 所示。

图 6.6　高饱和度

图 6.7　低饱和度

原色的饱和度越高，混合的颜色越多，则混合后的色彩饱和度就越低。如饱和度极高的红色，在其中加入不同程度的灰后，其纯度就会降低，视觉效果也将变弱。在所有可视的色彩中，红色的饱和度最高，蓝色的饱和度最低。

饱和度可定义为彩度除以明度，与彩度一样，表征彩色偏离同亮度灰色的程度。注意，饱和度与彩度完全不是同一个概念。但由于其和彩度决定的都是出现在人眼里的效果，所以才会出现视彩度与饱和度为同一概念的情况。

4. 亮度

亮度指画面的明亮程度，单位是坎德拉每平方米（cd/m²）或称 nits。亮度是从白色表面到黑色表面的感觉连续体，由反射系数决定，亮度侧重物体，重在"反射"。

当把视频亮度调高时，如图 6.8 所示；当把视频亮度调暗时，亮度变化如图 6.9 所示。

图 6.8 高亮度

图 6.9 低亮度

5. 对比度

视频图像的对比度与亮度有关，它是视频图像中像素亮度的局部变化，被定义为物体亮度的平均值与背景亮度的比值。或者说视频图像对比度指的是一视频图像中明暗区域最亮的白和最暗的黑之间不同亮度层级的测量，即指一视频图像灰度反差的大小。差异范围越大代表对比度越大；差异范围越小代表对比度越小，好的对比度（120∶1）就可以轻松地显示出生动、丰富的色彩。

对比度对视觉效果的影响非常关键，一般来说，对比度越大，视频图像越清晰醒目，色彩也越鲜明艳丽，如图 6.10 所示；而对比度越小，则越会让整个画面显得灰蒙蒙的，如图 6.11 所示。

对比度是一个相对值。就一视频而言，它反映了视频上最亮处与最黑处的比值。假设某视频上最亮与最黑之间的变化是均匀的，如果该比值没有超过显示该视频的显示器的动态范围，那么我们看这幅图片时会说它有充分的层次。如果这幅图片上最亮处与最黑处的比值超过了显示这幅图片的显示器的动态范围，那毫无疑问，偏亮的部分就已经达到了显示器的亮度极限，那更亮的部分也不会更亮，这部分的层次就会丢失。同理，如果对于图片中较暗的地方，显示器已成全黑，那更暗的部分也无法显示。

图 6.10　高对比度

图 6.11　低对比度

6.高光

高光控制的是画面中最亮的位置区域的明暗程度，"高光"选项在用剪映进行视频调色时是常用的选项，与之对应的是"阴影"选项。

增加高光可以让亮部区域更亮，减少高光可以让亮部区域变暗。

将滑块往右滑动可以增加高光区域的细节表现，提亮亮部区域，如图 6.12 所示。将滑块往左滑动可以降低高光区域的细节表现，压暗亮部区域，如图 6.13 所示。

图 6.12　亮部区域变亮

图 6.13　亮部区域变暗

7.阴影

阴影控制的是画面中最暗的位置区域的明暗程度，"阴影"选项在用剪映进行视频调色时是常用的选项，与之对应的是"高光"选项。

增加阴影可以让暗部区域提亮，减少阴影可以让暗部区域更暗。

将滑块往右滑动就可以增加阴影区域的细节表现，提亮暗部区域，如图 6.14 所示。将滑块往左滑动可以降低阴影区域细节表现，压暗暗部区域，如图 6.15 所示。

图 6.14　暗部区域变亮　　　　　　　　图 6.15　暗部区域变暗

8. 光感

调色中的光感是光的辨别难易与光和背景之间的差别，也就是明度差。

根据光感的特性，在视频调色中，如果希望光或由光构成的某种信息容易被人们感觉到，就应提高它与背景的差别，增大光的面积，即增大光感，效果如图 6.16 所示。反之，如果不希望如此则应相反处理，效果如图 6.17 所示。问题的关键不在于光的绝对亮度，而是它与背景的差别和面积的大小。

图 6.16　增大光感　　　　　　　　　　图 6.17　减小光感

9. 锐化

锐化可补偿视频图像的轮廓，增强视频图像的边缘及灰度跳变的部分，使视频图像变得清晰，分为空间域处理和频域处理两类。锐化是为了突出视频图像上地物的边缘、轮廓，或某些线性目标要素的特征。这种滤波方法提高了地物边缘与周围像素之间的反差，因此也被称为边缘增强。

平滑的视频图像往往使视频图像中的边界、轮廓变得模糊，为了减少这类不利效果的影响，这就需要利用视频图像锐化技术，使视频图像的边缘变得清晰，图 6.18 所示是视频锐化前，当增大锐化数值后，效果如图 6.19 所示，可以看到图像边缘的"白线"变得明显了。

图 6.18　锐化前　　　　　　　　　　　　　图 6.19　锐化后

例如，在水下的视频的增强处理中除了去噪和对比度扩展外，有时还需要加强视频中景物的边缘和轮廓。而边缘和轮廓常常位于视频图像中灰度突变的地方，因而可以直观地想到用灰度的差分对边缘和轮廓进行提取。

10. 颗粒

早期没有数码传感器，除了小众的古典工艺以外，视频录像大多以银盐感光胶片为载体。每种胶片（包括彩色胶片）都包括两个基本组成部分：感光乳剂层和支持体也就是片基。而在乳剂明胶中悬浮着大量的光敏物质——卤化银颗粒。当光线到达卤化银晶体时，卤化银晶体聚结而形成微小的团块，成为一种黑色金属银颗粒的聚结体，从而产生影像及不规则的银盐颗粒。这种颗粒无法剥除，从而造就了胶片摄影独特的韵味。

在胶片时代后期，以及整个数码相机发展的过程中，研发者们都在竭力追求一种更加纯净、无杂质的成像效果，也就是我们常说的"数码味"。但是对于影像艺术创作而言，"美感"并没有一定之规。当绝大部分的影像日趋精致纯净之后，人们同时也不愿让胶片时代的粗糙颗粒质感成为绝唱，因此高反差的黑白风格也让很多人趋之若鹜。

图 6.20 所示是增加颗粒效果前，当将"颗粒"数值调大时，效果如图 6.21 所示，可以看见视频出现很多颗粒状的黑白点，使视频风格变得有沧桑的故事感。

11. 褪色

如果将彩色照片放在潮湿闷热的环境中，那么照片表面的乳剂层会与水发生作用，使一部分染料分解并与空气中的氧气反应，也会造成照片的色彩变淡，也就是褪色。所以"褪色"的视频调色也是一种和"颗粒"类似的艺术手法，能让视频变得有故事感和岁月

感。图 6.22 所示是添加褪色效果前；图 6.23 所示是添加褪色效果后，可以看出，视频的色彩变浅了，就像"褪色"了一样。

图 6.20　增加颗粒效果前

图 6.21　增加颗粒效果后

图 6.22　添加褪色效果前

图 6.23　添加褪色效果后

12. 暗角

　　暗角调色又叫作镜头晕影，是大部分画面在前期拍摄时由于镜头光学的问题而形成的。而很多人会选择在拍摄后加上暗角又是为了能够规避掉画面四周不必要的因素，让杂乱因素尽可能少地去影响画面内容。与此同时还能够将画面的氛围感提升，让画面效果更佳。对于中心构图的画面而言，暗角能够让观者一眼就看向画面中心，不会被周围事物所吸引，提升主体在画面中的地位和重要性，同时明确画面的主题和意向，让观者更加清晰地看到作者想要借助画面传递的内容。我们首先要明确什么样的视频需要暗角，什么样的视频不需要。对于部分扫街、人像作品而言，我们希望规避掉周围杂乱无章的景物，通过这样的手法向观者传递画面中心。

　　暗角调色有两种：一种是白色暗角，即将暗角参数减小，如图 6.24 所示；另一种是黑色暗角，即将暗角参数增大，如图 6.25 所示。

图 6.24　白色暗角

图 6.25　黑色暗角

6.1.2　HSL调色

1. 什么是 HSL

大部分人都听说过 RGB 颜色模型，即任何一种颜色，都是由红（Red）、绿（Green）、蓝（Blue）三原色以不同的比例相加而成的。但是，RGB 模型对人类而言其实并不直观，例如，有一种颜色是由 60% 红、30% 绿和 90% 蓝组成的，但却很难想象出来，因此人们设计出了 HSL 色彩空间，来更加直观地表达颜色。HSL 是色相（Hue）、饱和度（Saturation）和亮度（Lightness）这三个颜色属性的简称。

色相是色彩的基本属性，即人们平常所说的颜色名称，如紫色、青色、品红等。我们可以在一个圆环上表示出所有的色相。

饱和度指色彩的纯度。饱和度越高，色彩越纯越浓；饱和度越低，则色彩变灰变淡。

亮度指的是色彩的明暗程度。亮度值越高，色彩越白；亮度值越低，色彩越黑。

2. 如何使用 HSL 面板

HSL 面板由色相、饱和度、亮度三个子面板组成。每个子面板中有 8 个滑块，分别可以对应调整图像中的 8 种色彩，如图 6.26 所示。这 8 个调色滑块对应了我们前面讲过的红、橙、黄、绿、青（浅绿）、蓝、紫、品红（洋红）8 种自然界中的主要色彩，如图 6.27 所示。

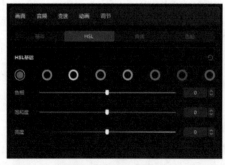

图 6.26　HSL 面板

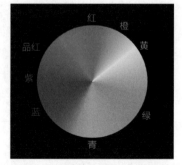

图 6.27　8 种主要颜色的色环

当调整红色时，不仅仅会影响色环上的准红色相，还会影响到红色周围的偏红色相。例如，在色相面板中把红色滑块往右移动，这样照片中的红色会偏向橙色。如图 6.28 所示，红色色相 +100 后，色环中红色及附近区域部分变成了橙色。

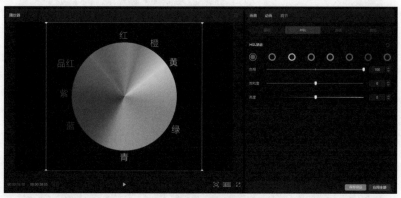

图 6.28　红色变橙色

如果把红色色相滑块往左移动，照片中的红色将会偏向品红色。如图 6.29 所示，红色色相 −100 后，色环中红色及附近区域部分偏向了品红色。

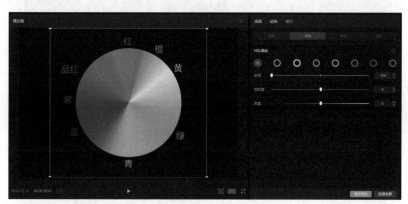

图 6.29　红色变品红

同理，绿色在色环中的顺时针方向是青色，逆时针方向是黄色。因此如果我们在色相面板里把绿色变成 −100，色环中绿色以及周边色相就偏向于黄色；如果我们在色相面板里把绿色变成 +100，色环中绿色以及周边色相就全部往青色色相偏移。色相滑块往右移（加数值），颜色会在色环中顺时针偏色；色相滑块往左移（减数值），颜色会在色环中逆时针偏色。理解了上面两句话，我们就学会了 HSL 的色相调整。

HSL 中的饱和度面板很好理解。饱和度滑块右移，该颜色的浓度纯度增加；饱和度滑块左移，该颜色变灰变淡，如色环中的蓝色区域。如果把饱和度面板里的蓝色滑块移到最左边，可以发现色环中的蓝色区域变淡变灰了，如图 6.30 所示。

最后一个 HSL 面板是亮度面板，亮度滑块右移，该颜色变暗变黑；亮度滑块左移，该颜色变亮变白。

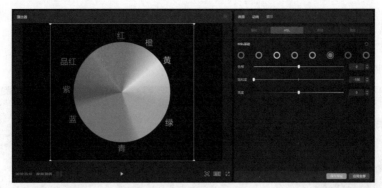

图 6.30　蓝色区域变淡变灰

例如，如果把黄色的亮度滑块移动到 +100，可以看到色环中的黄色变亮了，如图 6.31 所示；如果把黄色的亮度滑块移动到 -100，可以看到色环中的黄色变暗了，如图 6.32 所示。

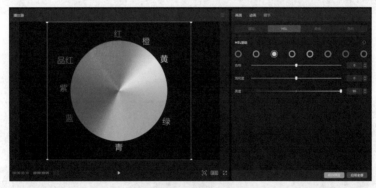

图 6.31　黄色变亮

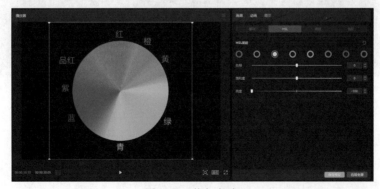

图 6.32　黄色变暗

3. 实例应用分析

接下来将以如图 6.33 所示画面为例，介绍如何用 HSL 面板进行调色。在调色之前，首先要弄清楚画面都是由哪些颜色组成的。山体上裸露的岩石主要是由橙色及少量黄色构成。天空和水面的主要颜色是蓝色和少量青色。比较复杂的是画面中的绿色植物。近处山上被阳光照耀的植物，主要是黄色，其次才是绿色。而远处山体上的深绿植被，则主要是由大量绿色和少量青色构成的。

图 6.33　未调整前的画面

首先在色相面板中进行调整。黄色和绿色的色相滑块都往左移,让它们的色彩偏向黄色。这步主要是想把画面中绿意盎然的春色变成橙黄的金秋色彩。原来的天空偏青,所以把蓝色滑块右移,天空海面的色相向紫色轻微靠拢。这样画面中原来的绿色植被变成了黄色,天空从青蓝变成了微微的紫蓝,如图 6.34 所示。

图 6.34　色相调整

接下来是饱和度面板调整。因为不仅想要画面变成秋色,还想要画面有晚秋草木凄凉的枯败感觉,因此降低黄色和绿色的饱和度,让岩石的色彩不太突兀。将蓝色和青色滑块向右移动,增加其饱和度。这样天空和海面的蓝色就更加纯净浓烈了。饱和度调整之后,草木枯黄,天空通透,如图 6.35 所示。

图 6.35　饱和度调整

最后是亮度调整。画面中的山体是由草木和岩石组成的。可以通过亮度分离来让草木和岩石的边界更明显，降低橙色的亮度也就是降低岩石的亮度；稍微增加黄色的亮度，也就是增加草木的亮度。这样山上的岩石和草木就完全区分开了。接着再降低蓝色的亮度，此时天空和海面会变得更加深沉耐看，亮度调整之后，岩石和天空亮度的减少，让画面更加沉稳，如图 6.36 所示。

图 6.36　调整后的效果

此时再对比一下 HSL 调色前后，感觉就完全不一样了。

6.1.3　曲线调色

曲线最简单的作用是调节图片的明暗对比度，更深入一些的作用有调整通道数值、加强指定地方的对比度等。曲线调色并不是对画面原有颜色进行调整，而是整体添加偏色。没有颜色的灰度区域经过曲线调整后也会产生偏色，无中生有；而有颜色的区域会与添加的偏色进行叠加，产生新的颜色。

图 6.37　亮度曲线

下面以亮度曲线为例，如图 6.37 所示，一条曲线把方格分为两部分，左上部分是"亮"部，右下部分是"暗"部，曲线两端有两个端点，移动左端点就是调整视频的暗部，移动右端点就是调整视频的亮部。例如，把左端点向上移动就是将暗部调亮，向右移动就是将暗部调暗；把右端点向左移动就是将亮部调亮，向右移动就是将亮部调暗。曲线上可以添加端点，曲线上的从左到右的点，指的是视频上从暗部到亮部的区域，使用"吸管"功能在视频上点取，可以在曲线上增加端点，这个端点就是点取的区域对应曲线上的亮度。例如，想要视频的某个比较亮的部分变亮，或是想要某个比较暗的部分变暗，就直接使用"吸管"分别点取暗部和亮部，将暗部下移，将亮部上移，如图 6.38 所示，形成一个"S"形曲线，视频就会变得明暗鲜明。

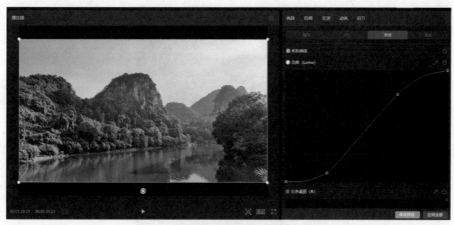

图 6.38 "S"形曲线

同理，红色通道曲线、绿色通道曲线、蓝色通道曲线和亮度曲线类似，曲线从左下到右上的点指的是视频中的红/绿/蓝的色彩浓度慢慢变浓。不同的是红色通道曲线左上半部分是红色，右下半部分是青色；绿色通道曲线左上半部分是绿色，右下半部分是品红；蓝色通道曲线左上半部分是蓝色，右下半部分是黄色。也就是红色通道上的端点向左上移，视频的整体色彩就会偏向于红色；蓝色通道曲线上的端点向右下移，视频的整体色彩就会偏向于黄色，如图 6.39 所示，这里的色彩调整就类似于色彩平衡。

图 6.39 色彩偏黄

6.1.4 色轮调色

色轮主要分为一级色轮和 log 色轮，log 色轮比一级色轮的调节更为精细，常先用一级色轮粗调，再用 log 色轮精调，色轮的调节非常简单，共 4 个色轮，分别是暗部、中灰、亮部和偏移色轮，如图 6.40 所示。暗部是指视频中灰暗的部分，亮部是指视频中明亮的部分，中灰是指不暗也不亮的部分，偏移是指视频中彩色的部分。每个色轮中间有个白点，移动白点就能调节暗部/中灰/亮部/偏移部分全部向红/蓝/青/黄/橙/红偏色，例如把暗部的白点向青色方向移动，视频中的暗部就偏向于青色，如图 6.41 所示。

图 6.40　4 个色轮

图 6.41　暗部偏向于青色

　　通过调节"强度"参数就能调节画面整体偏色的强度，默认情况下是强度的最大值，将强度减小，青色的偏色强度就会减小，如图 6.42 所示。

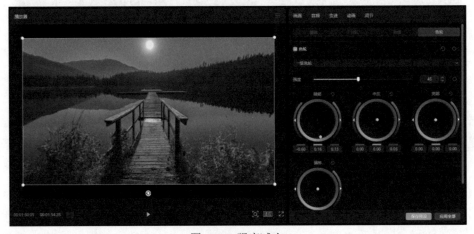

图 6.42　强度减小

6.2　三个主要的视频后期调色问题及解决方法

拍到的原片视频素材需要进行画面明暗校正、色调调整等后期处理，才能获得一个吸睛的画面效果。今天就教大家如何利用强大的调色功能来解决画面色彩的小问题，充分展示视频的美。

6.2.1　问题一：画面偏黄

以图 6.43 所示的月饼画面为例，此刻整个画面色调偏暖，连棕色桌面背景都显得微微泛黄。那是因为在拍摄视频或照片时往往是利用相机的自动白平衡来校准画面色温的，但这种自动白平衡算法往往是存在误差的，因此需要调节色温。

图 6.43　偏暖的色温

还原视频的真实色彩才是正道。在"调节"选项卡中，将"色温"的滑块左移，即降低色温，就可以将色温调成冷色调。

"色温"工具可以为画面加入黄色与蓝色，而"色调"工具则可以为画面加入绿色和洋红色（品红色），这两个工具通常结合起来使用，综合调整画面的白平衡和渲染画面的色调，将色温向左边蓝色部分略微移动，原本偏黄的背景被还原成正常的颜色，将"色调"滑块左移，让画面偏青，让花的枝叶变回原来的绿色，这样就能使整个画面变得更加和谐，如图 6.44 所示。

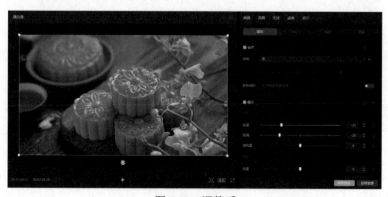

图 6.44　调整后

6.2.2　问题二：画面偏暗偏灰

以图 6.45 所示的画面来看，明明屋内的光线不错，但拍出的影片画面还是偏暗偏灰，这往往是由于拍摄过程中测光不准导致的。

亮度和饱和度是改善画面的关键。在剪映的调色工具中，在"调节"选项卡中调节"亮度"和"饱和度"的滑块可以改善画面偏暗偏灰的情况，如图 6.46 所示。

　　图 6.45　画面偏暗偏灰　　　　图 6.46　找到"亮度"和"饱和度"的滑块

亮度参数下，将"亮度"滑块右移，调节曝光值，曝光值越大，画面整体越亮，如图 6.47 所示，但是调节过程中要避免画面中的亮部区域过曝。

图 6.47　增大亮度

但因为亮度调整是将画面的亮部和暗部一起提亮，所以明暗反差不大，画面还是比较暗沉。

此时，需要单独调节暗部区域以改变画面的明暗反差。通过在光效编辑项里增大阴影数值提亮阴影部分，画面一下子提亮了许多。

如果觉得亮部区域有些过曝，则可以稍稍压低高光数值以优化画面的亮部。通过对比，发现调节后的画面清新明亮了许多，"高光"和"阴影"的调整数值如图 6.48 所示。

曝光调整完毕后，下一步是对色彩进行调节。色彩调节主要是设置画面的色彩饱和度，提升饱和度让画面色彩更鲜艳，但调节画面色彩为自然饱和度的效果更佳。

图 6.48 "高光"和"阴影"的调整数值

再将"饱和度"稍微增大,让画面更加鲜艳,从而消除灰色的影响,如图 6.49 所示。

图 6.49 调整"饱和度"

6.2.3 问题三:逆光拍摄,曝光不足

逆光拍摄时,视频严重曝光不足,色彩不鲜艳,没有对比度,例如图 6.50 所示的画面。

图 6.50 原画面

首先，对于曝光不均匀的问题，应该降低高光部分的亮度，即调小"高光"的参数，稍微降低"亮度"和降低"阴影"的参数，如图 6.51 所示。

图 6.51　降低"亮度"

再将"对比度"增大，这时树的明暗对比变得明显起来，且树也变得绿起来，如图 6.52 所示。

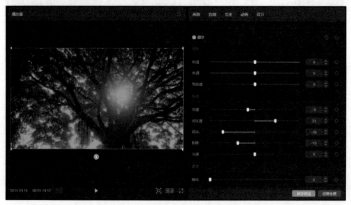

图 6.52　调节"对比度"

思考题

1. 基本的调色有哪几种参数？
2. 在色轮里将红色色相滑块左移颜色会如何变化？
3. 在色轮里将黄色饱和度滑块左移颜色会如何变化？
4. 在色轮里将紫色亮度滑块右移颜色会如何变化？
5. 将亮度曲线的中间端点向右下移动，视频亮度会如何变化？
6. 将亮度曲线的中间端点向左上移动，视频色彩会如何变化？
7. 色轮调色有哪几种？

第 7 章　短视频剪辑——
音频编辑

　　音频编辑是剪辑中的常用剪辑操作，剪辑手法有调节音量、增大／减小音量、添加一些背景音乐、将音频淡出和淡入、分割音乐并拼接音乐等，这些操作可以让视频更加生动，制作有创意的视频。

7.1 添加背景音乐及音效

（1）重复 5.5.1 节的步骤（1）和步骤（2）。

（2）单击"音效"图标，进入"音效"页面，下载需要的音频，并将其拖动到视频轨道上，如图 7.1 所示。

图 7.1 点击音效

（3）单击刚刚添加的音频，单击右上角的"基本"按钮，下拉该页面可以看到"变声"选项，选择并单击需要的音效即可，如图 7.2 所示。

图 7.2 选择音效

7.2　调节音量

（1）重复 5.5.1 节的步骤（1）和步骤（2）。

（2）单击需要调整音量的视频片段，单击右上角的"音频"标签，如图 7.3 所示。

图 7.3　单击"音频"标签页

（3）拖动滑块调整音量，如图 7.4 所示。

图 7.4　调整音量

7.3 音频效果

（1）重复 5.5.1 节的步骤（1）和步骤（2）。

（2）单击"音频"图标，如图 7.5 所示。

图 7.5 单击"音频"图标

（3）添加音效。在搜索框中搜索并添加音效库中的音效，如图 7.6 所示。

图 7.6 添加音效

7.4　分割音频

扫码观看

（1）重复 5.5.1 节的步骤（1）和步骤（2）。

（2）单击"剪辑"图标，调整不同坐标位置，单击"分割"图标即可将音频文件分割，如图 7.7 所示。

图 7.7　分割音频

7.5　音频的变声与变速

扫码观看

（1）将视频素材导入视频轨道，右击该视频，在弹出的快捷菜单中选择"分离音频"命令，如图 7.8 所示。

图 7.8　选择"分离音频"命令

129

（2）单击分离出来的音频，在如图 7.9 所示的音频参数栏调节各参数。

（3）选中"变声"，单击"变声"右侧的下三角符号，将弹出如图 7.10 所示的界面，选择合适的变速效果即可。

图 7.9　调节音频参数

图 7.10　变音

（4）通过调节"强弱"参数可以改变声的强度，默认为最大强度，将滑块向左滑动即表示减小变声强度，如图 7.11 所示。

（5）单击"变速"按钮，将出现如图 7.12 所示的界面，通过调节倍数和时长都可以将音频变速，左滑"倍数"滑块，音频将播放变慢，右滑将变快，单击右侧的上下三角也可实现相同的效果，增加音频时长就是将音频播放速度变慢，反之将变快。

图 7.11　变声强度

图 7.12　音频变速

（6）如果不将音频分离出来，将视频变速的同时音频也会变速，播放速度和变速后的视频一致，图 7.13 所示为两倍速的视频和音频。

图 7.13　两倍速的视频和音频

思考题

1. 如何添加背景音乐？

2. 如何添加音频效果？

3. 如何调节音量？

4. 如何分割音频？

5. 如何将视频变速？

第 8 章　短视频剪辑——
字幕编辑

　　带字幕的视频在社交媒体中已很常见。有字幕的视频更容易吸引观众。大多数平台都提供自动播放功能，这意味着，当用户滚动浏览平台中的内容时，显示的视频将自动播放，但没有声音。如果视频在自动播放的过程中没有显示字幕，则用户会进一步快速滚动，这样便错过了引起用户兴趣的机会，所以在短视频上配字幕非常必要。

8.1　识别与提取字幕

（1）导入需要添加字幕的视频，并将其添加到视频轨道上，如图 8.1 所示。

图 8.1　添加视频

（2）执行"文本"|"智能字幕"|"开始识别"命令，识别完成后，字幕文本就自动添加到了视频轨道上，如图 8.2 所示。

（3）如图 8.3 所示，选择"字幕"选项卡，再单击每段字幕即可对文本进行编辑修改，还可以直接复制并提取出来。

图 8.2　自动添加字幕文本

图 8.3　提取字幕

8.2　识别歌词

（1）执行"音频"|"音乐素材"命令，选择一首国语歌（目前剪映只支持国语识别）并添加到视频轨道上，如图 8.4 所示。

（2）执行"文本"|"识别歌词"|"开始识别"命令，等待片刻，识别完成后就会自动将歌词添加到轨道上，并且自动调整位置以与歌词出现的时间对应，如图 8.5 所示。

图 8.4　添加音频

图 8.5　识别歌词

扫码观看

8.3　字幕的基本调整

（1）字幕修改：执行"文本"|"基础"命令，其中第一行的设置就是修改字幕，单击文本即可修改。

（2）字体：若不设置字体，则默认为系统字体，单击"系统"选项，即弹出如图 8.6 所示的各种字体，单击字体右侧的"下载"按钮后，再次单击该字体即可应用。

（3）字号：设置字体大小，可以左右划动指针，也可以直接输入字号数字，还可以按上下箭头来修改字号。

（4）样式：主要有三种样式，即"加粗""添加下画线""添加斜体"。

（5）颜色：默认的字幕颜色为白色，如果视频白色占比较多或者过度曝光会导致字幕不清晰，可以将字幕颜色调成黑色，单击"颜色"旁的三角，将弹出如图 8.7 所示的颜色框，选择字幕颜色即可。

图 8.6　设置字体

（6）预设样式：图 8.8 所示是系统自带的几种字幕的预设样式，单击即可更换字幕样式。

（7）排列：在此可调整字间距和行间距，设置文本的对齐方式，主要应用于文本较多且有多行等待的情况下。

（8）位置大小："缩放"是同时修改文本大小和文本框大小；"位置"是修改文本在视频中的位置，可直接输入数值或者按右侧的小三角修改文本所在的坐标位置；"旋转"是将字幕以一定的角度显示。

（9）混合：调整字幕的不透明度。

（10）描边：需要勾选"描边"后，才能添加描边效果并进一步设置参数，"颜色"是设置文本描边的颜色，"粗细"是文本描边的宽度。

<div style="text-align:center">

图 8.7　设置字幕颜色　　　　　　　　　　图 8.8　字幕的预设样式

</div>

　　（11）边框：边框指的是文本框。"颜色"是设置文本框的颜色；"不透明度"是设置文本框的不透明度，同样可以拖动指针或者输入数值来调整不透明度。

　　（12）阴影：阴影指文本的投影。"颜色"是修改阴影的颜色；"不透明度"和"模糊度"分别设置阴影的不透明度和模糊度；"距离"是指阴影与文本的距离，距离越大，文本与阴影越远；"角度"是修改光源的位置，同时，阴影也随之改变位置，如图 8.9 所示。

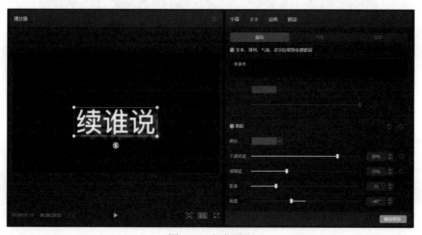

<div style="text-align:center">

图 8.9　文本阴影

</div>

8.4　设置字幕花字

<div style="text-align:center">

扫码观看

</div>

　　字幕花字修改的是文字上的颜色以及文字的边框、阴影和描边，本质上是一种文本预设，便于用户设置文本。执行"文本"|"花字"命令，选择其中的一种，单击下载后，再次单击即可将花字特效添加到字幕上，如图 8.10 所示。

图 8.10　添加花字

8.5　设置字幕气泡

字幕气泡是将字幕以类似于一种消息对话框的效果呈现，不透明的气泡将文字包裹，可以消除视频曝光对字幕的辨识度影响，同时气泡还具有一定的指向性，气泡上的箭头可以标记声音发出的地方。执行"文本"|"气泡"命令，选择一种气泡并下载，再次单击即可应用，如图 8.11 所示。

图 8.11　字幕气泡

8.6　设置字幕动画

字幕动画主要利用的是关键帧，关键帧剪辑是视频剪辑的常用手法，使用方法就是在视频的某个时间点上打上关键帧，再过几秒再打上关键帧，并对视频进行某些参数的修改，如位置、大小和不透明度，完成后呈现的效果就是视频播放的位置、大小、不透明度从开始的缓慢变化到修改后，以此达到制作字幕动画的效果，下面以字幕的位置关键帧为例来说明。

（1）单击文本，将指针拖动到文本出现的开始位置，执行"文本"|"基础"命令，单击"位置大小"栏最右侧的菱形如图 8.12 所示。

图 8.12　添加关键帧

（2）再将指针拖动到该字幕的快结束时，再次添加位置关键帧，并在"位置大小"栏中对位置参数进行修改，或者直接在播放器中拖动，如图 8.13 所示。

图 8.13　修改位置

（3）如此便实现了字幕从左到右缓慢移动的动画效果，同理，通过修改字幕的不透明度，也可完成字幕渐入或者渐出的动画效果。

思考题

1. 如何识别并提取字幕?
2. 字幕的基础调整有哪些?
3. 如何设置字幕气泡和花字?
4. 如何制作字幕动画?

第 9 章　精选实战案例

　　短视频可谓经历了一波又一波的高潮，出现了很多优秀的作品。这些作品之中存在一个共性——画面不一定要多么精美，拍摄得也不一定多么精良，但都可以通过后期处理制作出一个独一无二的视频。

扫码观看

9.1　动感音乐卡点视频

9.1.1　剪辑思路

动感音乐卡点视频的剪辑思路是利用一些软件自带的动感卡点特效，将多个短视频合成在一起，并使用转场特效融合，最后添加动感音乐，利用分割和视频加速或者减速将动作与音乐强行合拍。

9.1.2　制作方法

（1）剪映安装完毕后，启动，打开的首页界面如图9.1所示，单击"开始创作"，即可进入视频编辑界面。

图9.1　首页界面

（2）视频编辑界面如图9.2所示，首先需要导入视频素材，视频素材可以到网络上下载，也可以自己拍摄。

图9.2　视频编辑界面

（3）视频导入后，将视频素材拖到下方视频轨道；也可以单击视频素材右下角的加号，直接将视频素材添加到视频轨道，成功添加后的效果如图9.3所示。

图9.3　成功添加视频素材到视频轨道

（4）拖动指针，再单击"分割"按钮即可以将视频分割成片段，右击不需要的视频片段，在弹出的快捷菜单中选择"删除"命令，如图9.4所示，要想达到卡点的效果，可以在音乐鼓点处先暂停，然后分割。

（a）分割视频　　　　　　　　　　　（b）删除视频

图9.4　分割及删除视频

（5）如图9.5所示，向下拖动视频下的白线，可降低素材自带的背景音，可将声音降低成0分贝。也可以右击素材，在弹出的快捷菜单中选择"分离音频"命令后再拖动音频上的白线来调节背景音的音量。

（a）调节背景音　　　　　　　　　　（b）调节音量

图9.5　更改视频音量

（6）如图 9.6 所示，选择"变速"选项卡，拖动"倍数"条或更改"时长"即可修改视频的播放速度。结合上述分割的片段，通过将慢鼓点的动作加速及快鼓点的动作减速或者删除，可达到手动卡点的效果。

图 9.6　修改播放速度

（7）如图 9.7 所示，单击"音频"图标，选择一首背景音乐，单击选中音频素材旁的"加号"可直接添加一条音轨。

图 9.7　添加背景音乐

（8）如图 9.8 所示，可以预览视频和背景音乐的效果，单击"播放"按钮即可播放，也可以拖动指针，逐帧浏览视频。

图 9.8　视频预览

（9）如图 9.9 所示，将多个视频素材按上文方法处理后，连在一起就可以得到一个完整的视频。

图 9.9　完整视频

（10）如图 9.10 所示，单击"特效"图标，选择一种特效并下载，然后将特效拖动到一个视频素材上，给每个视频素材加上特效，可以选择一些"动感"的特效，以加强卡点的效果。

图 9.10　添加特效

（11）单击"转场"图标，选择一种转场特效并下载后，将特效拖动到视频与视频的连接处，即可完成视频转场特效，如图 9.11 所示。

图 9.11　添加转场特效

（12）动感音乐卡点视频的效果图如图 9.12 ～图 9.15 所示，几乎每到一个鼓点，视频中的动作就会有较大的变化，从而达到卡点的效果。

图 9.12　鼓点一

图 9.13　鼓点二

图 9.14　鼓点三

图 9.15　鼓点四

9.2　镂空文字开场动画剪辑

9.2.1　剪辑思路

　　首先制作一个白底黑字的视频开场动画，再将视频调整为颜色减淡的混合模式就能将黑字去除，从而形成镂空，看到下一个图层的视频内容。利用关键帧制作一个开场动画，这样就能达到镂空文字开场的特效效果。

9.2.2　制作方法

　　（1）利用计算机自带的画图工具，制作一个全白的视频，并将其导入剪映，如图 9.16 所示。

　　（2）将导入的视频添加到视频轨道上，可直接拖动，也可直接单击视频右下角的"加号"添加，添加成功后如图 9.17 所示。

图 9.16 导入素材

图 9.17 添加素材

（3）将视频尺寸调整为 16 ： 9，调整过后，会出现上下黑边，如图 9.18 所示。

（4）单击视频轨道中的视频，或者单击播放器中的视频，就会出现白色边框的四个角，向外拖动白色边框，直到白色视频完全覆盖黑边，效果如图 9.19 所示。

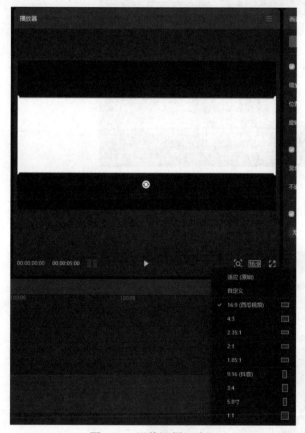

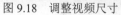

图 9.18 调整视频尺寸

图 9.19 覆盖黑边

（5）执行"文本"|"文字模板"|"片头标题"命令，选择一种片头标题并添加到视频轨道，并将文本持续时间调整到和视频一样长，可直接拖动文本尾部调整时长，完成后的效果如图 9.20 所示。

图 9.20 添加片头标题

（6）在右侧"文本"选项卡中单击"基础"按钮，再单击文本框后面的三角符号，将文字颜色改为黑色，并单击 B 按钮将文字加粗，适当调整文字大小到合适位置，成功后的效果如图 9.21 所示，白底黑字的视频开场动画制作成功。

图 9.21 编辑文字

（7）单击右上角的"导出"按钮，即弹出如图 9.22 所示的界面，单击"导出"按钮即可。

图 9.22 导出视频

（8）返回首页，单击"开始创作"再重开一个草稿，同上方法，导入刚刚制作的那个文字视频，并添加到视频轨道，如图 9.23 所示。

图 9.23　导入素材

（9）执行"媒体"|"素材库"命令，选择一个视频素材，单击下载后，拖动指针到视频的最开始，再单击添加素材，将素材添加到文字视频的前面，效果如图 9.24 所示。

图 9.24　添加新的视频素材

（10）在视频轨道里，将文字视频拖动到和前一个视频同一个起点，单击视频轨道右上角的"+"号，将时间线放大；也可直接按 Ctrl++ 快捷键，效果如图 9.25 所示。

图 9.25　视频轨道调整

（11）单击视频轨道中上面一个视频，在右上方调整视频参数，执行"画面"|"基础"|"混合模式"命令，将"混合模式"调为"颜色减淡"，位置如图 9.26 所示，成功后可以看见文字镂空了，可以看见下一个图层的画面。

图 9.26　文字镂空

（12）将指针拖到文字动画结束的位置，单击"分割"按钮，复制分割后的视频并将其拖动到如图 9.27 所示的位置，方法同上。

图 9.27　分割并复制

（13）单击视频轨道中的第一个视频，再在右上角调整视频参数，执行"画面"｜"蒙版"｜"线性蒙版"命令，出现如图 9.28 所示的效果。

图 9.28　添加蒙版

（14）按播放器中的"旋转"按钮将蒙版旋转，也可直接在右侧将"旋转"参数修改为"190°"或者"-190°"，效果如图 9.29 所示。

图 9.29 旋转蒙版

（15）将指针拖动到视频轨道中上面一个视频的开头，并单击这个视频，然后在如图 9.30 所示的位置添加关键帧，同理，给视频轨道中的中间视频（和上面那个视频是不同轨道的同一个视频）在同样的位置添加关键帧。

图 9.30 添加关键帧

（16）将指针拖到如图 9.31 所示的位置，并同理在该位置添加关键帧。

图 9.31 结尾处添加关键帧

（17）单击视频轨道中的上面一个视频，按住播放器中的白色部分，将其往下拖动，直到下半部分完全漏出下一个图层的视频，效果如图 9.32 所示，同理，将下面视频以同样的操作方式向上拖动。

图 9.32　拖动图层

（18）至此，白色画布上下移除的动画就做好了，整体效果如图 9.33 所示，此时有镂空文字，可以看到下一个图层的视频，再过几秒白色镂空"幕布"上下慢慢移除，如图 9.34 所示。

图 9.33　镂空文字开场动画的整体效果

图 9.34　"幕布"上下慢慢移除

扫码观看

9.3　使用剪映去除视频水印

9.3.1　剪辑思路

在视频制作的过程中，时常会遇到有水印的视频素材，非常影响视频的观感。这里提供三种实用的去水印的方法：方法一是利用"蒙版"和"模糊"特效覆盖水印；方法二是利用放大画面移除水印；方法三是用含有不透明的水印底纹覆盖原来的水印。

9.3.2　制作方法

1. 方法一

（1）导入一个含有水印的视频。单击"导入"视频框，如图9.35 所示。单击后会出现计算机文件的弹窗，在计算机中找到视频素材，单击导入即可；也可将剪映软件的窗口缩小，将视频文件直接拖入剪映。导入视频后如图9.36 所示。

图 9.35　单击"导入"视频框

图 9.36　导入视频

（2）将导入的视频拖动到下方视频轨道，效果如图9.37 所示。

图 9.37　拖动到视频轨道

151

（3）如图9.38所示，在预览界面可以看到视频的左上角有一个水印。

图9.38　视频中的水印

（4）需要将这个视频复制一份，右击视频，在弹出的快捷菜单中选择"复制"命令，如图9.39所示；也可以单击视频后，直接按 Ctrl+C 快捷键复制。

图9.39　复制视频

（5）复制完成后，将视频粘贴出来，将指针拖动到视频结尾，在视频轨道的空白处右击，在弹出的快捷键菜单中选择"粘贴"命令，如图9.40所示，或者直接按 Ctrl+V 快捷键即可将复制的视频粘贴到上个视频的结尾。

图9.40　粘贴视频

（6）粘贴成功后出现如图 9.41 所示的形式，可以看到两个相同的视频分开在不同的视频轨道。

图 9.41 粘贴结果展示

（7）将后面的视频前移到和第一个视频同一播放时间，如图 9.42 所示。

图 9.42 前移后一个视频

（8）执行"特效"|"基础"命令，选择"模糊"特效，单击下载，下载完成后将特效拖动到视频轨道上的上面一个视频，如图 9.43 所示。

图 9.43 添加模糊特效

（9）在"特效"栏调整模糊程度，将其调整到合适的参数，直到水印模糊不清，但其他内容依稀可辨的程度，这里调到"35"，效果如图 9.44 所示。

图 9.44　调整模糊程度

（10）单击视频轨道中的上面一个视频，在右侧参数调整栏中执行"画面"|"蒙版"命令，再下载"矩形"蒙版，成功操作后出现图 9.45 所示的画面。

图 9.45　添加蒙版

（11）将蒙版区域拖动到视频左上角以覆盖水印，并通过拖动边框改变蒙版边框的大小，使其刚好覆盖水印，如图 9.46 所示。

（12）模糊水印后的最终效果如图 9.47 所示，可以看到模糊区域只覆盖了水印，从而去除了水印。

图 9.46　移动蒙版区域

图 9.47　模糊水印

2.方法二

（1）接方法一的步骤（3），单击"播放器"栏中的视频，或者单击视频轨道中的视频，就会在视频的周围出现白色边框，如图 9.48 所示。

（2）单击并按住边框向视频外拖动，就能将图像放大，从而水印移除到视频外，效果如图 9.49 所示，但这种剪辑有明显的缺陷——如果水印在视频中心就不方便处理了。

图 9.48　出现白色边框

图 9.49　效果展示

3.方法三

（1）同样接方法一的步骤（3），执行"文本"|"文本模板"|"字幕"命令，选择有不透明的底纹的字幕模板，单击下载，如图 9.50 所示。

图 9.50　选择字幕

（2）将选好的模板拖动到视频轨道，也可单击"加号"直接添加，再拖动字幕轨道尾部将其延长，效果如图 9.51 所示。

图 9.51 添加字幕

（3）单击字幕，修改文本内容，将内容修改成所需的文字，如图 9.52 所示。

（4）在"播放器"栏中将字幕托曳到水印上以遮挡水印，效果如图 9.53 所示。

图 9.52 修改字幕

图 9.53 遮挡水印

扫码观看

9.4 电影式剪辑制作

9.4.1 剪辑思路

电影式剪辑主要是利用剪映中的电影式特效，即电影特有的上下黑边，添加一些电影滤镜，电影式的调色可以让光线明暗有秩，色调统一，还可以添加一些有故事感的音乐，调整原视频背景声音的大小和位置。

9.4.2 制作方法

（1）单击"导入"视频框后会出现计算机文件的弹窗，在计算机中找到视频素材后，单击"导入"即可；也可将剪映软件的窗口缩小，直接拖入视频文件，如图 9.54 所示。

图 9.54　添加视频

（2）将导入的视频拖到下方的视频轨道，如图 9.55 所示。

图 9.55　将导入的视频拖到视频轨道

（3）执行"特效"|"电影"命令，弹出的界面如图 9.56 所示。

（4）单击"下载"按钮即可直接预览特效效果，添加"电影感"特效至视频，可直接单击"加号"添加特效到指针后面，也可以直接将特效拖动到视频轨道中合适的位置，在视频轨道里可调整特效的时长，也可在右侧"特效"栏直接调整，如图 9.57 所示。

图 9.56　电影特效

图 9.57　选择"电影感"特效

157

（5）添加"电影感"特效至视频后的效果如图9.58所示。

图9.58　添加"电影感"特效至视频后的效果

（6）单击"音频"图标，添加音效，单击"下载"按钮即可试听喜欢的音乐，添加音频的操作方法同特效的添加方法，因本素材偏向旅行主题，所以选择"旅行"类音频，如图9.59所示。

图9.59　"旅行"类音频

（7）单击下方编辑栏中的文字，如图9.60所示。

图9.60　单击文字

（8）单击"字幕模板"按钮，选择"片头标题"选项，如图 9.61 所示，选择一种"片头标题"的模板即可。

图 9.61　选择文字模板

（9）选择一种模板后即可成功在剪映上添加字幕，可在视频轨道调整字幕的出现时长，并在右侧修改文字内容，这里需要改成"Travel"比较合适主题，如图 9.62 所示。

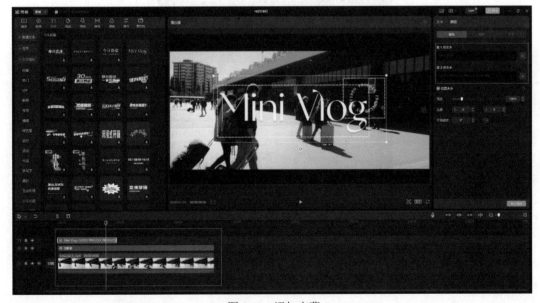

图 9.62　添加字幕

（10）添加新的素材，步骤同上，如图9.63所示。

图9.63　添加新的素材

（11）将新素材拖动至视频轨道，如图9.64所示。

图9.64　将新素材拖动至视频轨道

（12）进入视频编辑页面后，单击"转场"图标，就会出现不同风格的转场特效，如图9.65所示。

图9.65　添加转场特效

（13）选择自己想要的转场特效，电影转场一般都是黑屏转场，选择类似的转场即可，将转场特效拖动到两视频的连接处，就会自动合成视频的转场效果，成功后就在两视频间出现如图9.66所示的图标。

图 9.66 添加转场特效

（14）将两个视频的音频全部分离，右击视频轨道中的视频，在弹出的快捷菜单中选择"分离音频"命令，即可将视频里面的音频分离，方便下一步的操作，如图 9.67 所示。

图 9.67 音频分离

（15）将后面一个视频的背景音前移到前面一个视频的后面，效果如图 9.68 所示，在前一个视频结束前可听到下一个视频的声音，这样可以让视频片段与片段之间衔接得更加密切，这也是电影中常见的剪辑手法之一。

图 9.68 音频前移

（16）单击音轨中的音频，在右边的"音频"栏中，拖动"淡出时长"进度条将音频淡出，调整淡出时间，如图 9.69 所示。

图 9.69　音频淡出

（17）拖动音频条尾部，将多余的音乐剪切；也可拖动指针，配合"分割"按钮将多余音频删除，并同上将音乐音频淡出，如图 9.70 所示。

图 9.70　剪切音频

（18）图 9.71 所示效果是开头出现开头标题"Travel"，并且有电影特效，视频宽度缓慢缩小；图 9.72 所示为由视频一到视频二的紧密过度，有音频前移和转场特效，最后就是结尾收音。

图 9.71　效果展示一

图 9.72　效果展示二

扫码观看

9.5　电影片尾剪辑

9.5.1　剪辑思路

先利用关键帧将视频框移动到左侧位置，并且缩减视频框的大小，然后添加字幕，接

163

着再次利用关键帧，制作字幕的移动效果，达到电影片尾的视频框缩小和滚动的电影制作者名单的剪辑效果。

9.5.2 制作方法

（1）先导入一个视频，单击"导入"视频框，如图 9.73 所示，单击后出现计算机文件的弹窗。在计算机中找到视频素材后单击"导入"按钮即可；也可将剪映软件的窗口缩小，直接拖入视频文件。

图 9.73 单击"导入"视频框

（2）添加预备调整的视频，将导入的视频拖到下方视频轨道，如图 9.74 所示。

图 9.74 拖动视频到视频轨道

（3）将指针拖动到图 9.75 所示的位置，以准备后面的操作。

（4）单击视频轨道中的视频，并在图 9.76 所示的参数修改栏中添加"缩放"和"位置"关键帧。

图 9.75　拖动指针

图 9.76　添加关键帧

（5）将指针往后拖动几秒，同理添加"缩放"和"位置"关键帧。单击播放器中的视频，将出现白色边框，拖动四角可缩小视频；也可在参数栏直接缩小，再将视频左移到一边，调整后的位置如图 9.77 所示。

图 9.77　位置调整

（6）单击"文本图标"，选择"添加到轨道"选项，添加默认文本，将文本添加到第二个视频关键帧的位置，并将文本时长延长到视频结尾，效果如图9.78所示。

图9.78　添加文本

（7）在图9.79所示的位置输入文本内容。

图9.79　输入文本

（8）在图9.80所示的界面调整文本框的大小，可直接调整"缩放"参数，也可缩放和拖动文本框，并调整行间距。

图9.80　调整文本框

（9）在文本框开头添加"位置"关键帧，具体位置参数如图9.81所示。

图 9.81　添加"位置"关键帧

（10）在"播放器"栏中拖动文本框到图 9.82 所示的位置。

（11）在视频轨道中将指针拖动到文本框的结尾，同理添加"位置"关键帧，并将文本框拖动到图 9.83 所示的位置，即可完成电影片尾的剪辑。

图 9.82　拖动文本框一

图 9.83　拖动文本框二

（12）视频正常播放时的效果如图 9.84 所示；接着视频框将缓慢缩小，并出现开头的文字，如图 9.85 所示；最后文字框从下到上移动，直到结束，如图 9.86 所示。

图 9.84　效果展示一

图 9.85　效果展示二

图 9.86 效果展示三

9.6 古风卷轴开场剪辑

9.6.1 剪辑思路

先利用关键帧制作画面随卷轴缓缓展开的动画，再添加上水墨晕染的特效，将水墨的混合模式调为"柔光"。下面就是巧用剪影提供的素材来制作以古风卷轴开场效果的视频。

9.6.2 制作方法

（1）重复 9.5.2 节的步骤（1）。

（2）单击"媒体"图标，再选择"素材库"选项，在"搜索"文本框中输入"卷轴"并搜索，如图 9.87 所示，选择第一个视频下载后，再将其添加到视频轨道上。

图 9.87 搜索素材

（3）再搜索"古风汉服"，在搜索结果中选择其中的一种，再搜索"水墨开场"，并都添加在视频轨道上，通过拖动将视频按图 9.88 所示的上下顺序放置。

图 9.88　按顺序排放

（4）单击图 9.89 中左侧的"小眼睛"图标，将视频轨道上的第一个视频——"水墨开场"素材隐藏，这样可以看到下一个视频的内容，方便剪辑。

图 9.89　隐藏轨道

（5）单击视频轨道上的第二个视频，在"播放器"上调整视频尺寸，调整到和卷轴相同的大小，效果如图 9.90 所示。

（6）单击第一个视频左侧的"小眼睛"图标，将刚刚隐藏的第一个视频显示出来，然后将该视频的尺寸调整为和第二个视频一样的大小，效果如图 9.91 所示，可以看到第二个视频已被第一个视频覆盖。

图 9.90　调整尺寸

图 9.91　覆盖第二个视频

（7）将第一个视频的混合模式调为"柔光"，如图 9.92 所示，画面有一层朦胧感，墨水滴落的位置会变得清晰。

图 9.92　调整混合模式

（8）将指针拖到视频轨道的最开始，单击第二个视频，执行"画面"|"蒙版"|"矩形"蒙版命令，拖动蒙版边缘，将蒙版尺寸的长调整为"1"，宽度调整为和第二个视频一样宽，如图 9.93 所示，并添加"大小"关键帧。

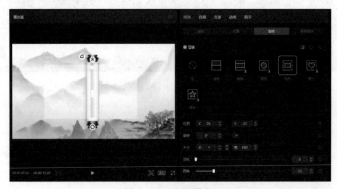

图 9.93　添加蒙版

（9）拖动指针到两秒时间的位置，添加"大小"关键帧，并将蒙版大小扩大到和卷轴相同大小，如图 9.94 所示。

图 9.94　继续添加关键帧

（10）将指针拖动到卷轴完全展开的时间位置，添加"大小"关键帧，同理将蒙版尺寸调整到能完整显示整个第二个视频，如图 9.95 所示，这样就完成了古风视频的制作。

图 9.95　完全显示视频

（11）随着卷轴展开，视频也缓缓展开，如图 9.96 所示；当卷轴完全展开，视频完全展现，水墨晕染位置的画面也变得清晰，如图 9.97 所示。

图 9.96　效果展示一　　　　　　　　　图 9.97　效果展示二

9.7　背景填充剪辑

扫码观看

9.7.1　剪辑思路

当视频素材为横屏，但我们需要制作一个竖屏视频时，可通过修改画布尺寸让横屏视频变为竖屏，但是会出现大量的黑边，这里就可以使用背景填充将空缺的黑边填充。

9.7.2　制作方法

（1）重复 9.5.2 节的步骤（1）。

（2）也可以执行"媒体"|"素材库"|"空镜头"命令，然后随便选择一种横屏视频素材，单击下载，如图 9.98 所示。

图 9.98　添加视频

（3）将导入的视频拖动到视频轨道，如图 9.99 所示。

（4）调出比例菜单，选择 9：16 选项，调整屏幕的显示比例，如图 9.100 所示。

图 9.99　拖动导入的视频到视频轨道　　　图 9.100　调整屏幕的显示比例

（5）执行"画面"|"基础"命令并下滑页面，如图 9.101 所示，可以看到"背景填充"选项，单击"背景填充"右侧的小三角展开选项。

（6）如图9.102所示，有三种填充背景的方法，分别为"模糊""颜色""样式"，下面逐一试用。

（7）单击"模糊"选项，如图9.103所示，从左到右模糊程度依次增加，选择其中的一种模糊程度。

（8）此处选择模糊程度最低的一种，效果如图9.104所示，这是最为常用的一种利用"分镜模糊"来填充背景的方法，而且填充背景是作为视频来填充的。

（9）单击"颜色"右侧的小三角展开更多颜色选择项，如图9.105所示。

图9.101　"背景填充"选项

图9.102　三种填充方法

图9.103　背景模糊

图9.104　分镜模糊

图9.105　颜色填充

（10）淡橙色和落叶的颜色相近，选择该颜色更加契合效果如图9.106所示，但这种填充是静态的单色调背景。

（11）单击"样式"右侧的小三角，将出现各种各样剪映提供的背景样式，如图9.107所示。

图 9.106　填充淡橙色背景

图 9.107　样式填充

（12）这里选择与落叶画风接近的背景样式来填充，效果如图 9.108 所示。

（13）三种填充的效果展示如图 9.109 ～图 9.111 所示，依次为"模糊""颜色""样式"背景填充，直接对比，选择合适的背景填充即可。

图 9.108　"晚霞"样式

图 9.109　"模糊"背景填充

图 9.110　"颜色"背景填充

图 9.111　"样式"背景填充

9.8　三联屏特效

9.8.1　剪辑思路

首先将视频复制成三份，并叠加起来；再利用视频蒙版将每一个视频都添加分区蒙版，让视频呈现为三份，就像三块屏幕播放一样；最后利用关键帧制作视频三合一的动画效果。

9.8.2　制作方法

（1）重复 9.5.2 节的步骤（1）。

（2）也可以单击"媒体"图标，在"素材库"选项页搜索"城市"，从中随便选择一种视频素材，单击下载，如图 9.112 所示。

图 9.112　下载视频素材

（3）将视频素材拖动到轨道上，然后将视频复制两份，并将视频按图 9.113 所示排列。快捷方法是单击视频，并将指针拉到最左，直接按 Ctrl+C 快捷键，再按两次 Ctrl+V 快捷键即可。

图 9.113　复制视频

（4）选中轨道上的第二个视频，再执行"画面"|"蒙版"|"矩形"蒙版命令，"播放器"栏中将出现蒙版边框，将其调整到图9.114所示的位置和大小，使蒙版边框位于视频中心，且大小约为整个视频尺寸的三分之一。

图9.114　调整蒙版位置和大小

（5）选中轨道上的第三个视频，同上操作，将蒙版边框调整到图9.115所示的位置和大小。

（6）选中轨道上的第一个视频，同上操作，将蒙版边框调整到图9.116所示的位置和大小，并让两边的黑条一样宽。

图9.115　调整第三个视频的蒙版位置和大小　　图9.116　调整第一个视频的蒙版位置和大小

（7）选中轨道上的第一个视频，并将指针拉到最左，执行"画面"|"基础"命令，在此处添加位置关键帧，并将视频框拖动到图9.117所示的位置。

（8）选中轨道上的第二个视频，同上操作将视频拖动到图9.118所示的位置，同样在视频开头添加位置关键帧。

（9）选中轨道上的第三个视频，同上操作将视频拖动到图9.119所示的位置，并添加位置关键帧。

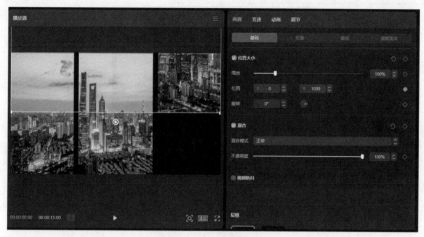

图 9.117　调整视频位置

图 9.118　给第二个视频添加位置关键帧

图 9.119　给第三个视频添加位置关键帧

（10）将指针往后拖动 3 秒，并选中轨道上的第一个视频，再将视频拖动到图 9.120 所示的位置。

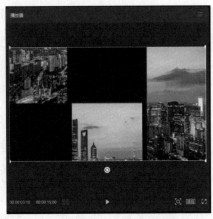

图 9.120　第一个视频复位

（11）同上方法，依次将剩余两个视频复位，位置如图 9.121 所示，如此三屏复位动画就做好了。

（12）如图 9.122 所示，起初三块屏幕分开并且未对齐；如图 9.123 所示，屏幕缓慢移动直到屏幕对齐；如图 9.124 所示，最后三块屏幕共同播放一个视频的三个不同部分。

图 9.121　剩余视频复位

图 9.122　未对齐的三屏幕

图 9.123　缓慢对齐

图 9.124　三屏播放

9.9　滚动视频墙剪辑

9.9.1　剪辑思路

先制作三个长尺寸的视频，把很多小视频都放入这个视频里，让它们各自播放；再将这三个视频放到一个正常尺寸的视频里，利用位置关键帧，制作长尺寸视频滚动的动画，让三个视频相向地左右滚动起来；最后添加一个视频，利用智能抠图除去背景，并将这个视频放在首个视频图层。

9.9.2　制作方法

（1）重复 9.5.2 节的步骤（1）。

（2）单击"媒体"图标，在"素材库"选项中搜索某一个动漫的名字，从中随便选择多个视频素材，下载并将这些素材添加到视频轨道上，如图 9.125 所示。

图 9.125　添加素材

（3）在"播放器"栏找到并单击"尺寸设置"选项，选择自定义弹出如图 9.126 所示的弹窗，将"分辨率"一栏中的"长"改为 3000，单击"保存"按钮。

（4）选中每一个视频轨道上的视频，并在播放器上调整视频的大小和位置，整体效果如图 9.127 所示，将每个视频统一大小，并且并排排列。

图 9.126　修改视频尺寸

图 9.127　调整视频位置

（5）选中视频轨道上的最后一个视频，执行"画面"|"基础"|"背景填充"|"颜色"命令，将背景填充为纯白色，效果如图 9.128 所示。

图 9.128　背景填充

（6）单击右上角"导出"按钮，将视频导出，即可完成一份视频素材。接下来，同上操作再制作两份视频素材。最后重开一个项目，再将刚制作的三份素材视频全部导入，并统一时长，将多余部分分割并删除，如图 9.129 所示。

图 9.129　导入素材

（7）选中视频轨道中的第一个视频，执行"画面"|"蒙版"|"矩形"蒙版命令，将蒙版区域缩小，第二个和第三个视频的操作步骤也是如此，全部缩小后就会出现图 9.130 所示的效果。

图 9.130　缩小蒙版

（8）调整画面尺寸，将视频尺寸调为"16：9"，如图 9.131 所示。

图 9.131 调整画面尺寸

（9）执行"画面"|"基础"命令，选中各个视频，分别将各个视频移动位置并调节大小使之呈现图 9.132 所示的效果，注意各个小视频的大小要尽量一致，各个小视频间的间隔也要一致。

（10）选中视频轨道上的第三个视频，执行"画面"|"基础"|"背景填充"|"颜色"命令，将背景改为白色，效果如图 9.133 所示。

图 9.132 调整位置和大小

图 9.133 填充白色背景

（11）选中视频轨道上的第一个视频，将指针拖动到最左侧，执行"画面"|"基础"命令，添加位置关键帧，如图 9.134 所示，然后对第二个和第三个视频进行同样的操作，在视频开头添加位置关键帧。

图 9.134　添加关键帧

（12）将指针拖动到视频最右侧，即视频结尾处，同上操作对所有视频添加位置关键帧，然后将视频的位置调整到图 9.135 所示的位置，即左侧的视频向右移，右侧的视频向左移，只需左右移动即可。

图 9.135　移动视频位置

（13）单击"媒体"图标，在"素材库"选项页进行搜索，选择合适的素材，添加一段动漫视频素材到视频轨道上，如图 9.136 所示。

图 9.136　添加素材

（14）选中刚添加到视频轨道上的视频，执行"变速"|"常规变速"命令，调节倍数，让该视频的时长稍长于下面视频的时长，如图 9.137 所示，然后将超出的部分分割并删除。

图 9.137　变速

（15）单击"音频"图标，在"音乐素材"选项页中进行搜索，选择合适的音乐，并添加到轨道上，并将其他素材的背景音乐关闭，如图 9.138 所示，即可完成滚动视频墙的完整剪辑。

图 9.138　添加音乐

（16）如图 9.139 所示，两侧视频条，相向滚动；接着，每个小视频独立播放，如图 9.140 所示。

图 9.139　效果展示一　　　　　　　　图 9.140　效果展示二

思考题

1. 详细分析本书中提及的实战案例。
2. 你还了解哪些高端的视频剪辑?
3. 选择几个案例进行实际操作。